U0136630

# 像藝術家一樣彩色思考

作者—貝蒂·愛德華

譯者—朱　民

**COLOR**

**by Betty Edwards**

*An UP Book / November 2006*

*Copyright © 2004 by Betty Edwards*

*ISBN-13 978-957-13-4572-7*

*ISBN-10 957-13-4572-5*

*Complex Chinese Language Edition*

---

*UP Books are published by China Times Publishing Company, an affiliate of China Times Daily.*

*China Times Publishing Company, 5th Fl., 240, Hoping West Road, Sec. 3, Taipei, Taiwan.*

---

**PRINTED IN TAIWAN**

# COLOR

# A Course in Mastering
# the Art of Mixing Colors

**Betty Edwards**

# 像藝術家一樣彩色思考

A Course in Mastering the Art of Mixing Colors

## CONTENTS

# 前言　色彩之重要性

一代又一代，不斷踐踏，踐踏，踐踏
開拓、墾伐，一切髒濁敗壞，一切皆已枯絕；
沾染人類的汙垢、人類的穢氣，大地
如今一片荒蕪，穿著鞋子的腳，卻一無所覺。
儘管如此，大自然從不曾耗竭
萬物的深層蘊含最美好的新鮮；
縱使最後幾抹光線消逝在漆黑的西方，
看哪，晨曦，從東方褐色的邊緣迸現——

引自〈上帝之榮光〉（*God's Grandeur*）
英國詩人霍普金斯（Manley Hopkins, 1844-89）

## 彩色地球

　　色彩代表生命。人類探索太陽系行星和它們的衛星，迄未發現外太空其他世界有生命存在。因此，我們這個星球的繽紛色彩，尤其是植物的綠、水的藍，似乎是獨步宇宙。地球上的叢林和海洋、森林和平原，這些生機盎然的地區充滿了自然的色彩，賞心悅目。即使是那些因為自然災禍和人為傷害而生機泯滅、失卻色彩的地區，大自然並不會就此耗竭殆盡，一旦生命復甦，色彩也隨之重返大地，一如霍普金斯詩中所述。

　　我們很難想像一個沒有色彩的世界。然而，我們經常把色

彩在我們生活中的重要性視爲理所當然，一如我們呼吸的空氣。尤其是在摩登都會，我們對豐富絢爛的各種人造色彩，幾乎視而不見，這或許是因爲周遭有那麼多顏色，流光掠眼的喜悅，於我們早已習以爲常。這斑斕之海中大半的色彩，除了吸引注意力之外，並無實際功用，不像自然界的每一種顏色，歷經長時間逐步演化之後，都具有某種明確的實用目的；而，紫色等昂貴的顏色在古時候只有富人用得起，像珠寶般珍貴，象徵著身分地位。如今我們盡情揮灑各種顏色，因爲我們喜歡它們，因爲它們唾手可得——因爲我們能夠使用它們。我們現代人有數以百萬計、價廉物美的顏色可以使用，油漆牆壁、招牌或店面時，我們只需開開說一句：「漆成黃色（或紫色、青綠色、黃綠色等等）吧。」買衣服時——至少在現代大部分的文化中——我們可以自由選擇各種鮮豔的顏色，以前許多顏色是一般人無法取得的，尤有甚者，除了居於最高位的統治者，一般人根本禁止使用它們。如今氾濫的、與象徵意義或實用目的脫鉤的顏色，卻鈍化了我們對色彩的本能原始反應。

儘管如此，色彩仍持續發揮神秘的作用。由於我們的生物本能——或許是在下意識的層次——某些顏色自然而然地吸引我們或使我們退避三舍，它們提供我們有用的資訊或發出警告、標示疆界。幫派橫行的都市地區中，在敵對幫派的領土「穿錯顏色」，極可能惹禍上身。美國的節日也用顏色來編碼：紅、粉紅、白；紅、白、藍；橙、黑；紅、綠。直至今日，我們仍習慣讓女嬰穿粉紅色衣服，藍色則代表男娃。交通可以靠紅、黃、綠號誌來控制，不需人力指揮。此外，我們可能因爲某種潛意識的目的而使用某種顏色。今天我挑了件藍襯衫穿，這是什麼原故？我爲什麼買了黃茶壺而沒買白的？看看下面的統計報告：深紅色的汽車發生致命車禍的機率，高過任何其他顏色的車子。發生致命車禍機率最低的汽車顏色呢？淡藍色。

科學家一向對顏色深感興趣，有關色彩的著作汗牛充棟。一些有史以來最偉大的思想家都非常熱中於了解色彩，包括希

2002 年，爲了協助國人因應恐怖分子的威脅，美國政府官員宣布施行顏色編碼警報系統：由低度警戒的綠色到藍、黃、橙，以及一級警戒的紅色。

這立刻招來新聞界、電視諧星和漫畫家的冷嘲熱諷。有人把它稱爲「恐怖行動的調色盤」。紐約時報的馬丁（David Martin）建議擴大顏色編碼，更精確地區分不同程度的威脅。

他建議增加土耳其藍、水鴨色、灰色、焦褐、紫紅、玫瑰紅，最後是黑色，代表「來不及害怕了，接受無可避免的命運吧」。

紀錄顯示，深紅色汽車較易發生致命車禍，而淡藍色汽車比較安全，這可能有幾種解釋：

● 紅色在夜間比淡藍色難察覺。
● 年輕駕駛人較偏愛深紅色，而淡藍色較受年長（也比較安全）的駕駛人喜愛。
● 高速跑車多用紅色，房車較常用淡藍色。
● 傳統上紅色代表危險與刺激，因此，喜歡紅色者可能是較不謹慎、較大膽的駕駛人。

臘哲學家亞里斯多德、英國科學家牛頓、德國作家兼科學家歌德。歌德認為自己1810年的鉅著《色彩論》（Farbenlehre；英文名 *Theory of Colors*）是他最重要的成就，甚至超越他公認的傑作《浮士德》。他們和其他的科學家、哲學家寫下一本本厚厚的卷帙，探討「什麼是顏色？」這個問題看似簡單，卻很難獲得一個客觀、簡單的答案。

字典上的定義也沒多大幫助。《安卡塔世界英文字典》（*Encarta World English Dictionary*）對「color」所下的第一條定義是：「引發視覺感應的一種性質。物體的這種性質取決於物體所反射的光線，入眼即呈現紅、藍、綠等色調。」但是，這種「性質」究竟是什麼？物體本身究竟看上去是什麼樣子？這部字典繼續提供了十八種用法，雖然這些用法無助於清楚界定顏色是什麼，倒是呈現出「color」（顏色、色彩、著色）和「draw」（畫、繪圖、描繪）這兩個字詞很有趣的類比，顯示這兩種概念的廣泛關聯，例如二者的比喻用法「為他的演說抹上某種色彩」、「畫出美麗的遠景」等等*。

再來看看前述的定義：「引發視覺感應的一種性質。」顏色本身並無實質，而是光落在物體表面後在視者心中所造成的一種感覺──事實是否如此？檸檬真的是黃色嗎？或者，檸檬的黃色只是我心中所產生的一種感覺？科學家告訴我們，不論檸檬是或不是什麼顏色（或許根本沒有顏色），它的表面具有某些特性，會吸收所有的波長，只把某一種波長反射到我們的眼／腦／心系統，這個特定的波長讓我們的視覺系統體驗到一種稱為「黃色」的感受。然而，我們看到的顏色可能隨不同的人而定。我看到的黃色和你看到的黃色是不是一樣的？色盲的人又看到什麼呢？這類問題一直困擾著我們，不論一般人或科學家都難以解答，因為我們無法跨出我們的眼／腦／心系統去找答案。我們只知道，色彩會發揮神秘的作用，而我們每個人對色彩會產生不同的、獨特的感知與情感反應。

我們還是把這些難解的問題留給科學家和哲學家吧，我們

知道的是：我們喜歡色彩，不論它的本質是什麼；我們想要更了解怎麼正確地認識色彩、怎麼配色，以及運用色彩之美。某些配色特別讓我們喜歡，我們想知道爲什麼。我們想知道，要達到最好的色彩安排——不論是書頁版面、服飾或周遭環境——我們該具備什麼知識。

另一方面，我們可能會擔心對色彩了解得太多，反而會破壞色彩帶給我們的喜悅——彩虹將褪去燦爛七彩，變成灰濛濛一片，一如濟慈鏗鏘的警告。然而我相信，知識並不會減損我們的樂趣。在日常生活中，我們每一個人經常都得就色彩做出某種選擇；當然，我們可以依賴我們的直覺，但是一般來說，直覺加上知識，更爲有力。

在這本書中，我將一步步解開有關色彩的複雜問題，讓你對色彩有一個紮實的基本了解：如何去觀察色彩和運用色彩，以及，針對那些要用色彩來作畫或工作的人，如何調配、混合色彩來達到那最難捉摸的目標——色彩的調和。如果你對色彩的興趣並非那麼專業性質，書中簡單的練習題可以加深你對色彩的了解，更加領會色彩之美。

本書第一部分，我把色彩學的浩瀚知識濃縮，簡短但完整地介紹色彩的意義、理論，以及色彩「語言」的基礎知識。

本書第二部分，我將提供有關作畫材料的實用資訊與簡易的練習題，從這些練習中可以驗證色彩理論和色彩的「詞彙」。

最後，本書第三部分，我將進一步討論色彩的和諧組合、色彩的意義和象徵，隨後我會提出一些建議，教你如何運用這些知識，使色彩之美成爲你日常生活的一環。

*譯註：英文中的「color」和「draw」都有名詞和動詞的用法，也可加上字根成爲形容詞，例如「colorful」和「drawn」。「Draw」還有許多其他字義，例如「拖拉」、「引出」等等。由於中英文的不同，這裡刪去了作者所舉的例子。

所有的魔力，莫非轉眼即消逝，／當它遇上冰冷的哲學時？／曾經，一道絢麗的彩虹高掛在天空，／我們研究她的質地紋理，把她／收入目錄中，和平凡的事物並列。／哲學剪掉天使的雙翼，／用尺和線征服一切奧秘，／掃空神秘的氛圍和精靈守衛的礦穴／拆解掉彩虹……
——英國詩人濟慈（John Keats），《拉米亞》第二部，1884

「如果你能夠不知不覺地用色彩創造出傑作，『無知』就是你的創作方式。但是，如果你沒法在『無知』的狀態下用色彩創造出傑作，你就應該尋求（色彩學的）知識。」
——德國色彩學家伊登（Johannes Itten），《色彩藝術》，1961

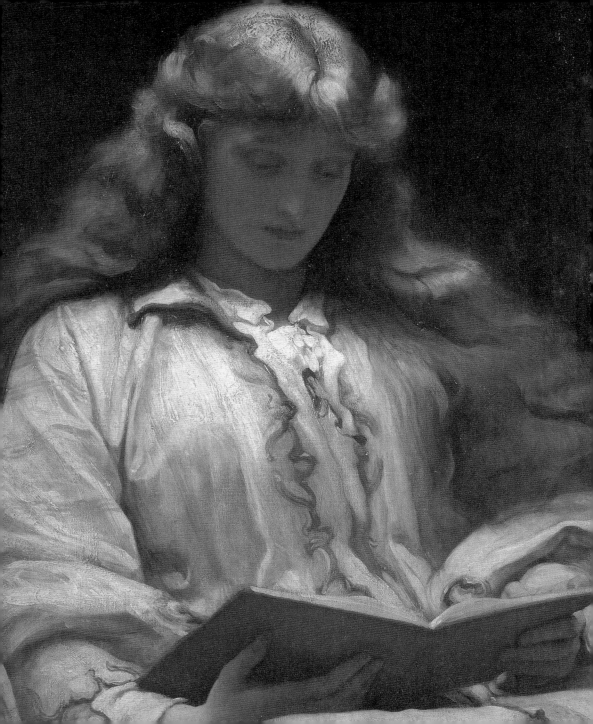

# PART Ⅰ

雷頓（Frederick Leighton, 1830-96）
金髮少女（*The Maid with the Golden Hair*）
約1895（局部放大），油彩、畫布，60×75cm
英國倫敦 Christie's Images ／ Bridgeman Art Library

# 01　素描、色彩、繪畫，以及大腦的作用

色彩學很少是普通教育的一環，學校只有在小學時會教授一些基本的知識。到了初中時，唯有特別開設的美術課才提供更多的色彩學知識。即使在美術班上，學生也只是在學習繪畫時附帶學到一些色彩知識，而素描經常被當成一門獨立的課題，和色彩或繪畫都不相干。然而，要學習這三項課題，最好是連成一氣，而且依序而行：先學素描，再學色彩，最後是繪畫。

這三項所牽涉到的腦部活動多有相通，但三者也有相當不同之處。素描和繪畫最明顯的差別是，我們一般認為繪畫涉及色彩，素描則否。另一較不明顯的差別是，繪畫包含了素描，也需要具備素描的技巧（某些抽象、非寫實的畫風可能是例外），而素描並不包括、也不需要繪畫的技巧。因此，學畫的人在嘗試繪畫前，最好是先學素描。第三項，即色彩，則需要特殊的訓練（一般稱為色彩學），而且應該擺在素描和繪畫的中間。三者的相同之處是，學生都要學習使用各種媒材和嘗試各種主題，最重要的是，要學習用藝術家的方式去看事物。素描、色彩和繪畫都應該具備的「藝術家的眼光」中，有一項即是觀察明度，也就是色彩明暗度的變化。

我在拙作《像藝術家一樣思考》中曾提出一個建議，呼應了這種傳統的基本作畫技巧課程。我建議，學畫者最好先學習去觀察兩個物體連接處的線條，練習畫出邊線來；接著再依照比例和透視法，練習去畫空間及形狀。下一步是學習觀察和使用明度，然後學習觀察和調配色彩，最後便可以運用素描和色

彩技巧來繪畫。這是最佳的學習順序，因為繪畫的構圖更複雜，先知道怎麼去觀察線條和怎麼去素描，有助於應付更大的挑戰；同樣的，知道怎麼去觀察和調配色彩，對於著手嘗試用色彩作畫，也大有助益。關於這一點，梵谷的經驗很值得參考。這位荷蘭畫家主要靠自學成功，他在嘗試彩畫之前，決定先加強自己的素描技巧。不過，本書的練習題是以色彩為主，素描的知識雖然有幫助，並非必要——除了明度以外。第六章我們將講授掌握明度的技巧。

## 用明度來看色彩

嘗試彩畫的新手最常遇到的困難，即是用明度來看色彩。素描大多是使用不同色調的灰色，因此，學畫者在學習素描時，同時也學到了如何把色彩「翻譯」為明度。他們學到如何去觀察、辨別和使用不同的灰色色調，而衡量色調的標準是一個由白到黑的明度階段，稱為「灰階」（gray scale）。以圖 1-1 為例，圖中的黃色屬於灰階中的哪一級？紫色呢？其中一個顏色是否比另一個暗一些？或者二者的明度差不多？（二者的明度幾乎一樣。由於我們習慣於把黃色視為明色，把紫色視為暗色，使我們更難判斷二者實際的明度。）

## 明度為何這麼重要

色彩的明度很重要，因為明暗對比是一個好構圖的基本要素。構圖即一幅素描或繪畫中形狀和空間、明和暗的配置，如果對比出了問題，幾乎註定會造成構圖上的問題。例如圖 1-2 這幅 1895 年的英國油畫〈金髮少女〉，畫家雷頓用從淡金色到近乎黑色的不同明暗度去畫少女的一頭金髮，因為他完整呈現出各種色調，少女秀髮的金色看上去格外細膩亮麗。若是畫家未曾注意到少女髮色的明暗變化，只用一種色調——例如頭頂的淡金色——去畫她的秀髮，整個構圖必定分崩離析。

十九世紀中葉時，畫家為了避免對比出問題，事先會用不

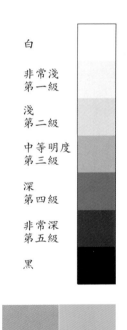

白

非常淺
第一級

淺
第二級

中等明度
第三級

深
第四級

非常深
第五級

黑

圖 1-1

圖1-2 雷頓，〈金髮少女〉，1895

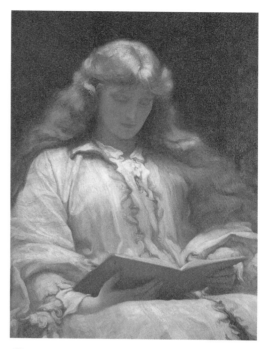

圖1-3

圖1-4 吉爾瑞爾茲 （Martin Josef Geeraerts, 1707-91），〈藝術寓言〉局部：油彩、畫布，45×52cm。

同的灰色色調畫好整個構圖，建立起明暗的結構，然後才為底圖加上顏色。這種方法稱為「灰色畫」（grisaille；源自法文gris〔灰色〕）。〈金髮少女〉的黑白照片（圖1-3）顯示出這幅油畫的灰色底圖會是什麼樣子。

　　灰色畫（圖1-4）實質上是彩色的素描，再次證明素描、色彩和繪畫之間的關聯。藉由把色彩的明度轉化為深淺不同的灰色色調，畫家便可以此作為指標，按照正確的明度來調配色彩；例如畫藍色衣服時，他可以根據灰色底圖來調整藍色的明暗，畫出衣服的明亮和陰暗部分。顯而易見，這種方法難度頗高，而且很花時間，因此到了十九世紀晚期，大部分畫家都放棄了灰色畫。不過，這段歷史凸顯出正確認知色彩明度之重要性。

## 色彩和繪畫的大腦模式

　　把素描、色彩和繪畫聯結在一起的另一個環節，即是大腦的運作方式。要畫出你所看到物體的素描，似乎主要是靠右腦的視覺認知功能，不需左腦插手。另一方面，色彩和繪畫既需要掌管視覺認知的右腦，也需要掌管語言及邏輯的左腦。

　　我從指導過好幾千人的經驗中發現，要畫出你所看到的東西，你得把你對它的語言知識擺在一邊。換句話說，你應該忘掉物體的「名字」，你的大腦要從L模式切換到R模式。這是我創造出來的名詞，L指的是腦子的主要模式「語言模式」，一般認為由大腦左半球控制；R是腦子的副模式「視覺模式」，通常被歸到大腦右半球。

　　大腦切換到視覺模式時，會造成意識狀態微幅但顯著的改變，與一般的意識狀態明顯不同。從事其他活動時也經常會有這種體驗，例如，當運動員進入「巔峰帶」的時候，他會喪失對流逝時間的觀念、全神貫注在眼前的活動上，言語困難，甚至無法言語。畫家在素描時也有同樣情形，在畫家、畫畫的對象以及逐漸成形的圖像之間，會產生一種「渾然合一」的感

華盛頓大學運動心理學顧問克利斯田森（Donald S. Christiansen）認為，運動員達到「巔峰表現」（亦稱「巔峰帶」）時，具備以下特徵：
● 身體放鬆
● 心情平靜
● 專注
● 機敏
● 充滿自信
● 自我控制
● 態度積極
● 感到樂在其中
● 感到輕鬆自如
● 處於「自動運轉」狀態
● 全神貫注在此時此刻

覺。我把這種意識狀態的轉變稱為切換至 R 模式。繪畫和素描一樣，腦子需要轉換到 R 模式的視覺功能，這不僅讓藝術家清楚認知眼前的物體，更讓他能認知色彩，尤其是色彩之間的關係。大腦右半球的主要功能之一即是認知此種關係。

雖然素描和繪畫同樣需要使用 R 模式，繪畫似乎會誘發一種和素描稍有不同的大腦狀態，我認為這是因為繪畫的材料比較複雜，造成了這種差異。素描只需要幾樣簡單的材料：畫紙、作畫工具、橡皮擦。素描的大半時候，畫家的意識狀態不會因為要分神去處理材料問題而被打斷，因此 R 模式相較而言是沒有受到擾亂的。然而，大半的繪畫媒材，例如水彩、油彩或壓克力顏料，都要用到好幾種畫筆，有八、十、二十種或更多顏料的調色盤，以及水、油或松節油等稀釋劑，還需要一些調色知識。此外，尤其對新手而言，調色是一種與語言有關而且有一定步驟的工作，需要回到 L 模式，也就是慣常使用的語言／分析模式，屬於左腦。畫家在繪畫時，經常要停下來調色，每次停頓都打斷了 R 模式。

繪畫時大腦的運作方式看來是這樣的：畫家以 R 模式開始畫畫，直到需要用到某個特殊顏色時。此刻他的腦子脫離了 R 模式，因為他在思考如何調出所要的顏色，這時他經常需要一些語言的提示（雖然未宣之於口），例如他會在心裡跟自己說：「我需要暗藍色，中等暗度。我可以用群青色，加上一些鎘橙和一點白色。太淺了。多加些藍色。太亮了。多加些橙色。試試看吧，應該差不多了。」接著大腦又回到 R 模式，直到下次要調色時。

因此，繪畫時的思維狀態可說是在 R 模式和 L 模式之間進進出出，也就是在視覺認知和語言／分析模式間來來回回。因為調色需要而造成的這種來回切換，對老練的畫家來說幾乎是一種下意識的行為。但是新手就比較會意識到這種轉換，需要多加練習才能習慣。嫻熟之後，調色的過程就變得輕鬆而快速，許多人對繪畫時的「左右逢源」也樂在其中。

「色彩這個領域的邊界事實上是參差地夾在科學與藝術、物理學與心理學之間，色彩的領土邊線構成了兩種不同文化之間的疆界。

然而，其結果是，來自雙方的觀念都變得很模糊，成為另一者極易下手的對象，這是一個分析或實驗方法尚未能完全掌控的區域，無法輕輕鬆鬆地征服。」
──義大利藝術史學者布魯薩汀（Manlio Brusatin），《色彩的歷史》，1991

# 我心恆常，眼見不為真？

　　正確的感知是素描、繪畫和色彩最基本的條件，但是，大腦的一些作用會影響我們觀察外界實相的能力，也就是我們看到傳送至視網膜的真實資訊之能力，而非任憑「先入之見」告訴我們看到了什麼。大腦有一種作用，叫作「大小恆常性」（size constancy），這種作用會混淆我們的感知，它會否決視網膜直接接收到的資訊，使我們「看到」符合我們既有知識的影像。例如，請初學素描的人畫一張椅子的正面圖，儘管視網膜接收到的椅座影像是窄窄的水平形狀，新手經常會把它「扭曲」成正圓形或正方形（圖1-5），這是因為畫者知道椅座必須寬得可以坐下一個人。又例如，畫一群距離有遠有近的人時，視網膜接收到的影像可能是遠處者只有近處者的五分之一，但新手會把每個人畫得差不多大，因為他的大腦拒絕接受視網膜的資訊。

圖 1-5

## 大小恆常性的威力

　　一個可以快速說明這個奇怪現象的方法是：請你站在鏡子前面，距離鏡子大約一臂之遙。你會觀察到，你的頭部在鏡子裡看起來和實物一般大。如果你伸出手臂，用手去丈量，你會發現頭部鏡像的實際大小只有4.5吋（11.43公分）長，約是真正尺寸的二分之一。但是，一旦你把手挪開，鏡中的影像又顯得和實物一般大！你的大腦知道你的頭部應該有多大，它對鏡中影像做了不同的解讀，以符合這個知識。然而，你的大腦並不會告訴你它改變了鏡中影像，只有實際丈量你才會知道。大小恆常性無時無刻都在發揮作用，我們卻一無所覺，因此有句格言是：「要學習畫畫，你必須先學會怎麼去看。」

## 色彩恆常性

　　色彩也會發生同樣的奇特現象，叫作「色彩恆常性」

「色彩恆常性帶給美術學生許多問題，對此我們不該感到意外。著色簿、臨摹範本不斷加強孩童的色彩恆常感，外加家長的指指點點：樹要畫成綠色。天要畫成藍色。這輛車子是紅色。不，葉子不是紫色的！雖然這些方法讓孩子學到文化上界所認知的物體色彩，卻扼殺了他們對環境中豐富色彩效果的敏銳感受，阻礙他們盡情享受視網膜所捕捉到的色彩。」
── 美國色彩認知專家布魯莫（Carolyn M. Bloomer），《視覺認知原理》，1976

（color constancy）。畫家不但要應付大小恆常性的問題，還要應付色彩恆常性的問題，因為我們的大腦也會駁回視網膜所接收到的色彩資訊。例如，我們的大腦「知道」天是藍的、雲是白的、金髮是黃的、樹有綠色的樹葉和褐色的樹幹。這些刻板的概念多半在我們幼年時就已形成，很難擺脫，因此我們看著一棵樹時，往往「視而不見」，並未真正看到這棵樹。

## 色彩恆常性的威力

下面的例子清楚顯示出，色彩恆常性的威力足以影響我們的感知。我的一位朋友是美術老師，他對繪畫初級班的學生做了個實驗。上課前一天，他隨意選了一些東西布置成靜物畫擺設，其中大半是白色泡棉做成的幾何形狀物體，像是立方體、圓柱體、圓球等等。然後他在這些「中性」的物體（亦即這些物體通常並無一定的色彩）之中放了一個裝滿白殼雞蛋的紙盒。他又裝了幾盞彩色泛光燈，燈光照射下，靜物畫中的所有東西都呈現鮮亮的粉紅色。第二天上課時，他只簡單地吩咐學生用這些東西畫一幅靜物畫，沒多說什麼。

結果十分驚人。每個學生都把白色泡棉物體畫成粉紅色，跟它們在燈光下呈現出來的一樣——除了雞蛋以外。每個學生都把雞蛋畫成——對，你猜到了，白色！「雞蛋是白色」的觀念蓋過了它們在彩色燈光下所呈現的真實面貌。更令人稱奇的是，當這位老師提醒他的學生時，他們又瞄了眼前的靜物一眼，但仍然堅持「雞蛋是白色的」。唯有使用我在第十章中介紹的特殊方法，他們才能看清紅色燈光下雞蛋的真正顏色。在下面幾章中，我會教你如何擺脫根深柢固的成見，一覽色彩豐富多姿的真實面貌。

## 恆常性之目的

造成這種恆常性的原因在於效率。可以這麼說，每當光線、距離或特殊方位改變熟悉物體的外觀或大小時，我們的大

「我們看不到任何一個色彩純淨的真實原貌，它們全都和別的色彩混在一起，不然就是和光線或陰影混在一起，因而呈現出與原來不同的樣貌。」
——柏拉圖，引自茹斯夫婦（Mary Ann Rouse & Richard H. Rouse）所撰〈「靈光」文本〉一文，*Archivum Fratrum Pradicatorum* 年刊 41 期，1971

腦不願意為此「多費心思」：我們看到的橙子就是橙色的，即使它是罩在藍光中。遠方的車子看起來如同正常般大小；桌子就是桌子，儘管每張桌子各有不同。大多數時候，我們看到的是我們根據經驗而預期會看到的。要穿透這種心態、打破恆常性，你需要新的「看法」，這正是本書中的習題所要教你的重要技巧之一。

## 光線如何改變色彩

除了心理恆常性之外，另外一個使得觀察色彩更加複雜的因素是：光線的變化。舉例而言，白天的時候，太陽在地球上空的角度不斷改變，物體的色彩也隨之改變。上午10點左右的光線帶黃色，使得紅色更偏向橙色；下午的光線比較藍，使得紅色偏紫。然而，我們的大腦拒絕接受這些變化，因此整天中紅花看來都是同樣的紅色。

法國畫家莫內孜孜不倦地觀察和研究色彩在不同光線下的變化，永不饜足。他熱狂無比，往往一連數天從同樣角度反覆去畫同一主題，例如麥草堆或教堂外觀。他日出即出外寫生，

圖 1-6 莫內（Claude Monet, 1840-1926）〈夏里的麥草堆〉，1865，油彩、畫布，30×60cm。

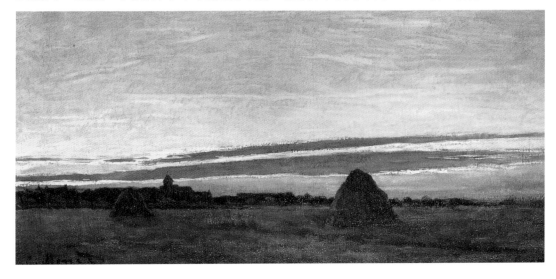

隨身帶著十幅或更多畫布，一直工作到日落。從黎明、正午到黃昏，隨著光線的變化，每隔一個鐘頭左右他便擱下畫了一部分的畫布，拿起第二幅去捕捉新的景色。第二天日出時，他又帶著同一組畫布回到老地方，同樣花一整天輪番更換畫布作畫。完成的畫作效果十分驚人。同一個主題稍縱即逝的景色都有不同的色彩安排（圖1-6）。莫內的畫作顯示出，如果我們能擺脫掉束縛我們色彩感知能力的成見，我們將會看到每個時刻變化萬端、獨特而微妙的色彩。

## 色彩的相互影響

我們對色彩的感知，不但會受到不同的光線狀況影響，我們看到的色彩也會隨周圍或鄰近的色彩而改變。鄰近色的影響並非總是可以預測，這使它造成的效果更為複雜而迷人，而且很可能沒有兩個人看到的效果是一樣的。你永遠無法確定，當你把一個顏色放在另一個顏色旁邊時會發生什麼結果。以圖1-

圖 1-7

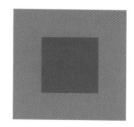

7為例，我們把一個顏色放在三種顏色的背景上，這個顏色看起來便像是三個不同的顏色。每個色塊中央的藍色都一樣，但是淡黃背景中的藍色顯得比深綠背景中的顏色更深，而橙色背景中的藍色又顯得比其他兩個明亮。比鄰的顏色會相互影響，也會影響我們的感知，這種作用稱為「同時對比」（simultaneous contrast），也有人稱為「鄰近色對比」。

「同時對比」的某些效果頗為驚人。例如，把鮮紅放在鮮

圖 1-8

圖 1-9

綠中間，我們會看到紅綠交會處的邊緣發出閃光（圖 1-8）。紅
和綠是強烈對比的顏色，稱為「補色」或「互補色」。補色是
色彩中很重要的一環，我會在第三章深入介紹。當補色並列
時，對比更為強烈，致使我們看到交接處發出閃光。此外，把
由黑和白構成的灰色放在不同顏色的背景上，當中的灰色便顯
得淡淡染上了一抹周遭的色彩（圖 1-9）。傳統東方畫畫家畫山
水時很擅長使用同時對比，以圖 1-10 為例，把黑色天空中的圓
形留白處（代表日或月）襯在灰色上，結果未上色的這塊區域
似乎暖暖內含光，顯得比畫紙本身的白還要更白。

　　色彩十分神秘，我們很難界定它、看清它，也很難充分了
解如何去運用它對我們生理、心理和情緒的影響，其複雜性可
能讓對色彩有興趣的人望而生畏。然而，許多世紀以來，藝術
家們在觀察、調配和混合色彩上，已經發展出一套實用的核心
知識。這套核心知識雖然是以成牘的色彩學論著為基礎，但其
重點在於色彩的實際運用，相當直接而易懂。在下面幾章中，
首先我會簡短介紹相關的色彩理論，接著就轉到觀察及運用色
彩的實際層面。有鑒於色彩對現代生活和科學的重要性，以及
色彩帶給我們的莫大喜悅，這趟學習之旅將會為你帶來極豐富
的收穫。

加州聖塔蒙妮卡聖約翰
醫院眼科主任嘉伍德醫
生（L. Garwood）認
為，每八個美國男人中
就有一個有某種程度的
色盲。

圖 1-10 日弃貞夫〈舞
扇〉，取自日弃所著
《日本的色彩》一
書，2001。

# 02　色彩學的基本知識和應用

舒茲（Charles M. Schulz），〈花生米〉，1958 年 8 月 14 日

從我們很小的時候起，色彩就讓我們深深著迷。每個孩子一定都問過這個問題：「天為什麼是藍的？」為了回答這個問題和其他有關色彩不計其數的問題，科學家發展出色彩學這門學問。色彩學研究的是與色彩相關的規則、概念和原理，涵蓋面廣泛，和藝術家運用顏料的實用知識，多少有一些不同。本書的主要目的是教你如何觀察色彩、如何調配出和觀察到之顏色一致的色彩，以及如何配色，達到和諧的效果；就此而言，具備一些現代及傳統色彩學的背景知識，會很有助益，因為我們汲取數世紀以來前輩藝術家運用顏料的心得，而他們知識的源頭正是色彩學。

## 色彩理論

在西方世界，色彩理論的發展史源遠流長，脈絡分明，可以追溯至古希臘。古希臘人認為光明與黑暗爭鬥，產生了色彩。亞里斯多德認為色彩是連續的，紅色居中，其他顏色依序排列：黃色較靠近白色、藍色較靠近黑色，諸如此類。他根據

純色的深淺，擬定色彩的線狀排列次序，這個色彩分類法流傳了兩千多年——從西元前第六世紀直到十七世紀。

十七世紀末期，牛頓用三稜鏡把太陽的白光分解成扇形的不同顏色波長（圖2-1），他稱之為「spectrum」（光譜），這個字源自於拉丁文，意為「幻影」。牛頓把光譜的顏色定為紫、靛、藍、綠、黃、橙、紅，他依照這七種顏色在光譜及彩虹中出現的次序，把它們排列在一個閉合的圓圈上。這是色環（亦稱色相環）的濫觴。牛頓把白色放在圓環的中間，象徵所有的顏色融合為白光。他的色環中並不包括黑色（圖2-2）。

圖2-1 牛頓的光和色彩實驗：此圖為牛頓親手所繪。

1704年，牛頓把他研究色彩的理論彙集成《光學》（Opticks）一書出版，立即引發激烈爭論，因為它牴觸了流傳數世紀的亞里斯多德色彩直線排列概念。即使過了一個世紀，文學家兼科學家歌德仍譏諷地寫道：「好吧，你儘管去分裂光吧！你企圖分裂本是一體的東西，反正你經常幹這種事，不管你怎麼做，它仍是一體的。」但是牛頓的理論屹立不搖，最後歌德或多或少也只得接受了。

牛頓的色環超越先前直線排列概念的一大優點，是它揭露了色彩之間的關係。藝術家和學者從色環上可以看出，相鄰色彩的關係是建立在顏色上，而非只由明暗度決定，對比最強的色彩在色環上是居於正對面的位置。繼牛頓之後，其他色彩理論家也設計出許多變體色環，他們在圓環中放入一個正方形、三角形或五角形、六角形等多邊形，把各個顏色連接起來，甚至把圓環擴大成真正的三維結構（圖2-3a～2-3d）。市面上有許多很好的書介紹傑出的色彩理論家、哲學家和美學家的研究成果，從牛頓、歌德到其後一些著名的色彩學作家，諸如倫格、謝弗勒、魯德、伊登、維根斯坦、孟塞爾、奧斯華德、阿伯斯（譯按：其後的篇章中還會介紹他們）。他們都致力於找出一套架構或系統，以闡明色彩之間的關係並且建構出規則和原理，澄清複雜的色彩問題，讓藝術家有所依循。

數世紀以來，科學家不斷致力於研究色彩和人類生活的關

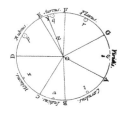

圖2-2 牛頓的色環，取自《光學》一書，1704。

牛頓相信聲音和色彩之間有一種對應關係。他認為他在彩虹中看到了七種顏色，可能就是這種想法所致。（請注意，牛頓的七色中有兩個藍色：藍和靛〔暗藍〕。）

於是，牛頓把他的色環對應到八音程中的七個音階。現代的科學家也持續研究音樂和色彩的對應關係。

圖2-3a 法國化學家謝弗勒的色半球（1861）

圖2-3b 法國醫學教授查潘提爾的色立方體（1885）

圖2-3c 德國畫家倫格的色球（1810）

圖2-3d 德國化學家奧斯華德的色立體（1916）

係。在最近一百年之中，色彩更成為宇宙學極重要的一環，科學家利用精密的電腦色彩系統，根據恆星的光譜分析來研究宇宙的結構。其他當代科學家研究光的物理性質，以及光如何轉換為人眼可以處理的神經訊號，也有極大的進展。然而，大腦究竟是如何解讀這些訊號，仍是未解之謎。在許多方面，即使借助於最先進的儀器，色彩感知的生理機制仍是個謎；順帶一提，人眼在觀察色彩微不可辨的差別這點上，至今仍強過任何機器。

在色彩的美術應用上，二十世紀帶給藝術家和設計家的最大福音是：顏料製造商發展出一套用數字和英文字母編號、非常詳細的色彩分類系統。這套系統主要是因應工業和商業界的需要而發展出來，有了這套色彩系統之後，人造色彩的種類變得豐富無比，甚至到了氾濫的地步。色彩分類系統對從事藝術和設計工作的人有很多好處，舉例而言，我們購買的顏料、染色劑和油墨品質穩定可靠，藝術傑作的彩色複製品如今價格平宜而且可以大量供應，設計師更可以明確指定他所設計產品的顏色。

## 色彩學的藝術運用

想更了解自己技藝的藝術家，莫不積極研究各種理論系統，並且付諸實踐，用在自己的創作上。有些畫家獨沽一味，專門用一套方法來繪畫，例如十九世紀法國畫家秀拉以點描法（pointillism）聞名於世。點描法使用許多純色的小點，這些小點在觀者的視覺中會融為一體（圖2-4a、圖2-4b）；秀拉發展出點描法，主要是依據法國化學家謝弗勒（Michel-Eugène Chevreul）1839年出版的圖解書《色彩同時對比法則》，以及美國學者魯德（Ogden Rood）1879年的《現代色彩學》。

每一派色彩理論都有忠實追隨者。不過，對從未畫過畫的門外漢而言，古典色彩理論的形而上知識並非那麼容易就能落實到繪畫和日常生活上。我認為，要掌握這些技巧，最好的方

法還是從實際運用顏料下手：首先要了解色彩的基本結構，也就是十二色色環（色彩學最常使用的工具）的色彩組成；其次是學習如何運用顏料，達到色彩調和的目標。

十五年前我的一次教學經驗，讓我切實體認到色彩學和繪畫的關係。那時我為大學藝術系的學生開了門色彩學的課，修這門課的學生都已上過素描入門，但尚未修習繪畫入門。這門課有個課程大綱，有一本介紹古典色彩理論的教科書，也有指定習題，主要是把彩色碎紙片黏貼在一起，來驗證各種色彩理論，這種練習的創始者是傑出的美國藝術家、教師和色彩專家阿伯斯（Josef Albers）。

我開的課很成功，極受學生歡迎，色彩練習五彩繽紛、美不勝收——我們用的是特殊上色的紙張，有許許多多種顏色。但是有天我遇到了一位學生，他在我的班上表現得很好，那時正在修習繪畫入門。我問他上課的情況，他說：「我碰上一大堆問題。我不會調色，畫的畫糟透了。」

「但是你在我的班上表現得很好呀！」我說。

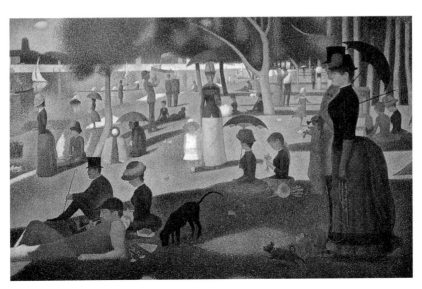

圖2-4a 秀拉（Georges Seurat, 1859-91），〈大傑特島的星期日，1884〉，1884-86，油彩、畫布，207.6×308cm。

圖2-4b 左圖局部放大

「於事無補。」他答道。

我滿懷沮喪地去找其他上過色彩學的學生，一再聽到同樣的回答。顯然我的課在很重要的一點上是失敗了，學生對色彩學的知識並未能轉化到色彩的實際運用。

因此，我重新編寫我的課程。我扔掉了課程大綱和教科書，還有彩色碎紙和漿糊。我們要從動手調顏料來學習色彩學。我設計了一套色彩基本結構練習題，目的在於根據顏色的三個屬性——色相、明度、彩度——來正確認識色彩和運用色彩。這種練習很有挑戰性，也很有趣，我看得出來學生真的開始了解如何觀察和調配色彩了。

練習題原本只是作為輔助教學的工具，最大的驚奇卻來自於學生完成的習作。學生的作品出乎意料地優美，色彩和諧，賞心悅目。徵得學生同意之後，我在藝術大樓的公共展覽廳展出他們的習作，有兩幅畫立刻被買走——以學生的畫作來說，這是罕有之事。

我仔細研究這些作品，發現畫作之美來自於它們在色彩之間建立起連貫而和諧的關係，並排除掉任何不相關或衝突的色彩。此外，這種方法也迫使畫者必須使用低彩度的顏色——新手通常避免使用這類顏色，因為它們看來很混濁、黯淡。但是，只要和明亮或清澈的顏色搭配得宜，在彩色構圖中，低彩度的顏色正像是色彩大海中的錨，能提供豐富、紮實的穩定力量。

這些學生繼續修習繪畫入門後，傳回來的消息都相當正面。我的新教學法顯然有效，這套方法幫學生打下堅實的基礎，讓他們了解如何去調和色彩。從這個基礎出發，他們可以自由地探索色彩——包括不協調的色彩。因此，在下面的篇章中，我們會引用既有的色彩理論，它們行之有年，早已融入藝術家的實際應用知識之中；但是，我們的重點始終是放在色彩的有效運用上。下一章我們將學習色彩的詞彙，這是觀察、辨識和調配色彩所不可或缺的知識。

# 03　學習色彩的詞彙

「德拉克洛瓦（十九世紀法國藝術家）對補色色環極其熟悉，在1839年左右的一幅素描裡他就畫了一個色環；晚年時他似乎在畫室裡放了一個上色的色環。」
──普萊特瑙爾（M. Platnauer），《古典季刊》15期，1921

言在色彩學中扮演了一個重要角色，若是你懂得使用色彩的詞彙，單憑這一點，在觀察、辨識和調配色彩上，便大有助益。源自色彩學的基本詞彙，數量不到十二個，我會在本章中一一介紹，你務必要認識它們、記住它們，我希望數世紀以來藝術家和色彩學家所建立的色彩語言結構，在你的心中生根，這會幫助你了解觀察和運用色彩的基本原理，進而付諸實踐。

希臘神話中掌管記憶的女神是倪摩西妮（Mnemosyne），「mnemonic」這個字就是源自她的名字，意為「記憶輔助」。色環確實是藝術家彌足珍貴的記憶輔助器，藝術家經常在工作室裡掛著一個色環，以便隨時參考。在本書中，色環將充當我們的記憶輔助器。由於它的重要性，第五章中我會請你自己來做一個色環。這聽起來好像回到了小學六年級，但是別忘了，色環是發端於大科學家牛頓的偉大頭腦。

英國藝術史學者、色彩專家蓋吉（John Gage）曾指出，當牛頓把彩虹的色彩「捲」成一個圓圈時（圖3-1），他具體呈現了兩個重要的觀念：首先，把色彩排成一個色環，更容易看出及記住色彩之間的關係；其次，如此一來，光譜色彩的固有關係就變得顯而易見──鄰近的色彩彼此相似，相對位置的色彩是對比色。色彩學家從色環觀察到這些關係，從而創造出色彩的詞彙，一直沿用至今。

例如，用來指稱牛頓色環上鄰近色彩的術語是「類似色」（analogous hues），位置相對的色彩是「補色」（complementary

圖3-1 牛頓的色環，取自《光學》第一卷，第二部分，1704。

hues），這兩者是極重要的用語。不過，要確實了解它們，我們先得了解構成十二色色環的三組顏色：原色（primaries）、第二次色（secondaries）、第三次色（tertiaries）。

# 三原色

　　黃、紅、藍這三個光譜色（亦稱「光色」）在色環上彼此的間隔是等距的，你只要記住，在色環中畫一個等邊三角形，便可以把它們串連起來，這可以幫助你認清它們的位置，牢記在心（圖3-2）。這三個顏色是藝術家調配色彩的基本建材，也是「原色」名稱之由來，正因爲一切必須從它們開始。你無法用其他顏料調出光譜的黃、紅、藍。

　　理論上，所有其他的顏色——多達一千六百萬種，甚至更多——都可以用這三種光譜色調配出來。事實上，由於顏料化學成分的限制，這個理論經常落空，這也顯示出理論和實際應用的分歧。你會在下面看到，藝術家所用的顏色不一定是真正的光譜色。微量化學成分，尤其是紅色和藍色顏料中的化學成分，使得顏料反射出的光並非純粹、單一的波長，與其他顏料混合時便會產生問題。因此，藝術家不能只靠三原色，還得另外購買一些顏料，這些顏料的化學結構在與其他顏料混合時能產生清澈的色彩。

　　這裡我要打個岔，提一個持續了很多年的爭議：印刷和染色業有很好用的三原色油墨、染料和化學劑，那麼，對畫家而言，究竟有沒有像印染業一樣可靠的三原色顏料？印染業的三原色是青（cyan，帶綠色的深藍色；中文也有人稱爲「藍」、「青藍」、「氰化藍」）、黃、洋紅（magenta，帶紫色的亮粉紅色；中文也有人稱爲「紅」、「紫紅」），它們會忠實反射純光的波長，絕無扭曲（圖3-3），這意謂它們和人類色彩感知的生理機制完全一致，印刷業者可以用這三種原色調配出所有的顏色。如果畫家也有隨手可得、不會退色、不含毒性、可靠的純正光譜原色顏料，尤其是油彩、水彩和壓克力顏料，日子會好

圖 3-2 三原色可以用色環中的一個等邊三角形連接在一起。

圖 3-3 印刷的三原色：青、黃、洋紅。

使色彩更形複雜的是，光的三原色是綠、紅、藍，也就是所謂的「加色」（additive colors）。美國色彩感知專家布魯莫解釋道：
「加色適用於電腦和電視影像，以及舞台照明。彩色電視或電腦的螢幕是由稱為『磷光體』的微小光點所組成，這些光點分成紅綠藍三組，即『畫素』。磷光體受到電子刺激時會發出有色光，光的量視衝擊它們的電子數目而定。受到電子衝擊的磷光體其紅綠藍組合交替變換時，便會產生各種顏色。用高倍數的放大鏡，就可以看到電視或電腦螢幕的畫素。」
—— 布魯莫，《視覺認知原理》

過多了。

到目前為止，這仍只是夢想。沒錯，許多顏料目錄上堂而皇之地列出了「光譜藍」、「光譜紅」、「光譜黃」，我試用過這些顏料，結果還是回到自己來調色的老路子（第四章會介紹）。如果你壓抑不住好奇心，以後你可以試試這些所謂的光譜色顏料，也許你會比我幸運，找到效果更好的顏料。

我相信，化學家總有一天會製造出純正的紅黃藍三原色顏料。但目前唯一有純正原色顏料的是黃色。因為紅色顏料都不夠理想，畫家需要用兩種紅色顏料來調色，而藍色顏料沒有一種符合真正的原色。

## 三種第二次色

圖 3-4 三個第二次色可以用一個倒立的等邊三角形連接在一起。

橙、紫、綠是所謂的「第二次色」或「二次色」。和三原色一樣，它們在色環上的位置是等距的。第二次色名稱之由來，是因為理論上它們都是三原色的產物：紅和黃產生橙，紅加藍為紫，藍加黃為綠。理論上你可以用原色調出第二次色，事實上呢，調出的顏色非常混濁，這是顏料的化學成分所致。這個問題目前仍無解，畫家的因應之道便是去購買這三個顏色的顏料。

## 六種第三次色

圖 3-5 六個第三次色

「第三次色」或「三次色」也就是第三代的顏色，是一個原色和一個第二次色混合的產物。六種第三次色的名稱都由兩個顏色組成，例如：黃橙、紅橙、紅紫、藍紫、藍綠、黃綠。

在圖 3-5 的色環中，你會看到黃橙（第三次色）位於黃（原色）和橙（第二次色）之間。

請注意，第三次色的名稱都以原色開頭，像上面所舉的例子第一個字都是黃、紅、藍。

圖3-6 請注意：三原
色和第二次色形成一
個六角星，六個第三
次色的每一個都位於
六角星的兩個角（端
點）之間。

圖 3-7 色環上從黃到藍的一組類似色。

## 類似色

「類似色」也就是在色環上彼此相鄰的顏色，例如橙、紅橙和紅。類似色彼此天生和諧，因為它們反射的光波極為類似。類似色通常以三個顏色為限，例如藍、藍綠和綠，也可加上第四個，例如黃綠；可能還可以加上第五個，例如黃色，請看圖 3-6。但是，色環的下一個顏色黃橙便會中斷類似色的序列，因為黃橙中的橙色在色環上與藍色處於相對位置，所反射的波長完全相反。

因此，類似色可以視為色環的一個小切片，由三、四個或五個顏色組成，最多不超過五個（圖 3-7）。雷頓的〈金髮少女〉（圖 1-2）即是用黃、黃橙、橙和紅橙這些類似色畫成，只加了一抹藍綠，帶來補色對比的效果。

## 補　色

「補色」或「互補色」即是在色環上位置彼此相對的一雙顏色。光看名稱可能會以為這兩個顏色彼此十分協調，錯了，事實上這個名稱意謂它們要補對方之不足，以達到完整和完美。

原色在理論上是所有顏色的父母親或祖先，而補色可以協助原色完滿達成它們生產後代顏色的重責大任。任一對補色都包含了完整的三原色。即使畫家所用的原色顏料並不完美，如先前所見，下面幾點在理論上仍是顛撲不破的定律，你可以用圖 3-6 的色環來驗證它們：

- 黃色及其補色紫色（紅加藍）構成了完整的三原色黃、紅、藍。
- 紅色及其補色綠色（黃加藍）構成了完整的三原色。
- 藍色及其補色橙色（黃加紅）構成了完整的三原色。

第三次色及其補色也遵循同樣的規則，每一對第三次色和補色都是由三原色組成。例如黃綠是紅紫的補色（參看圖 3-8），

繪畫顏料的色彩取決於波長——光線中其他部分被消除掉後留下來的部分之波長。因此我們把混合顏料的過程稱為「減法混色」，得到的「餘數」就是色彩。

例如，黃色顏料就是一種會吸收光的所有其他波長、只反射出我們稱為黃色的那種波長之化學物質。

正如色彩感知專家布魯莫所說：「繪畫顏料並非只反射單一的波長，它們反射出光譜中頗大的一部分……因此，每一種顏料事實上是不同顏色的混合品。藝術家必須使用不純正的原料，靠著經驗來創作。」（引自《視覺認知原理》）

黃綠包含黃和綠，而綠來自藍加黃，其補色紅紫包含紅和紫，紫來自紅加藍；因此，這一雙第三次色和補色包含了全部的原色，使黃紅藍三原色的組合達到完整。

從此例可以看出，任一對補色都包含了完整的三原色。事實上，許多個別的顏色也都包含完整的三原色。無論一個顏色在色環上看來距離黃紅藍三原色有多遠，這個顏色仍有可能包含了全部的三個原色。以常見的淺褐色紙袋為例，紙袋的顏色其實是一種暗淡的橙色，把橙色弄暗，就會產生褐色：在黃色中混入紅色，形成橙色，然後加入白色淡化，再用橙色的補色藍色使色調變暗（下頁圖3-9）。

總而言之，要想知道如何調出一個顏色，首要秘訣是了解色環的結構關係，包括原色與第二次色和第三次色之間的關係、類似色的關係，以及補色彼此間的關係。下一步是了解如何去辨識色彩的三個屬性：色相、明度、彩度。

## 辨識色彩：用L模式來調色

調色時，你首先得辨識各個色彩，說出它們的名稱，而這依據的是它們的三屬性（或稱三要素）：色相、明度、彩度。必須用這套特殊的色彩語言來辨別顏色的原因是，我們所看到的色彩，以及我們用來調出這個色彩的純色顏料，兩者幾乎從不會完全相符。恐怕要試上好幾百、甚至好幾千管顏料，才能調出完全相符的顏色。實際調色時，我們使用的純色顏料通常是八到十個左右：三原色及色環上的三個第二次色，加上黑色和白色，或許再加上二或三個基本色。要處理陰鬱的天空或桃色的玫瑰時，畫家沒有能符合這些顏色的顏料，必須自己調配顏色，他依據的就是色彩的三屬性，利用這三項線索去解開調出某個特殊色彩的「秘方」。下一節我會逐一解說這三個屬性。

圖 3-8 每一對補色，例如黃綠和紅紫，都包含了完整的三原色：紅、黃、藍。

圖 3-9 即使是牛皮紙袋的褐色，也包含了完整的三原色。

## 色彩的三個屬性：色相、明度、彩度

藝術家要想調出他所看到的色彩，首先必須知道如何辨識這個色彩的(1)色相（hue）、(2)明度（value）、(3)彩度（intensity），然後根據它們的指引，調出所要的顏色。地球上的一切色彩都可以用這三項來辨識。要指認某個色彩，我們首先得判定它的基本來源（色環十二色中的一個），亦即它的色相（也有人用「色名」一詞）。其次，我們要判定它的明度，亦即顏色的明暗。最後是判定它的彩度，亦即顏色的純度高低，或說鮮濁度。

用顏色的屬性來決定一個色彩的名稱，或多或少類似於為一般物體取名稱。我們首先會問自己「這個東西屬於哪一類？」然後是「它的大小和形狀呢？」最後是「它是用什麼材料做成的？」

例如這個物體是一個盒子、長方形、15公分長、木頭材質，或是一個瓶子、圓柱形、30公分高、玻璃材質。這些精確的描述足以讓我們對這項物件有適切的了解。畫家在作畫時，直至完成畫作為止，會不斷遇上一個問題，那就是「這是什麼顏色？」

### 辨識色相

要回答這個問題，畫家首先必須說出色彩的第一個屬性：色相。圖3-10的顏色一般稱為「錦葵色」（mauve；這個字來自法文，原義為錦葵）或「薰衣草色」（lavender）。但是，要想調出你所看到的顏色，這種「流行」的通俗名稱並無幫助。你應該問自己：「暫且不管色彩的明暗和鮮濁，圖3-10的顏色是源自色環十二個基本色中的哪一個？」你判定它是源自於紅紫這個第三次色。正確！

圖3-10 俗稱「mauve」（錦葵色）的色彩。辨識「錦葵色」這個色彩的第一步，是指出它在色環上的來源：紅紫。

調色時，「錦葵色」這個「流行」名稱並無幫助，因為顏料中根本沒有錦葵色這個色彩。

## 辨識明度

　　要決定色彩的第二個屬性，你應該問自己：「如果用從白到黑的七階明度來衡量，這個紅紫色的明暗程度屬於哪一級？」把圖3-10的顏色和圖3-11的明度階段（也稱為「明度尺」）做個比較，你判定紅紫色屬於「淺」這一級（第二級）。現在你已經指認出三個屬性中的兩個了。

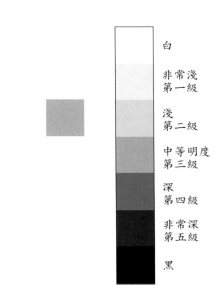

圖3-11 錦葵色和明度尺

請注意，這裡所用的明度尺只分成從白到黑的七階；下頁圖3-12的彩度尺也只分成七階，從紅紫色、加上補色黃綠降低彩度，一直到無彩色。

事實上，從白到黑、從純色到無彩色，可能有幾百個逐步小幅變化的明度和彩度階段。但研究顯示，人類的視覺記憶最多大概只能記住七個左右的明度和彩度階段。

白

非常淺
第一級

淺
第二級

中等明度
第三級

深
第四級

非常深
第五級

黑

## 辨識彩度

　　彩度是色彩的鮮濁，你要問自己的問題是：「用從最鮮豔的色彩（色環上的純色之一）到最暗濁的色彩（暗濁到無法辨認出任何顏色）的彩度階段來衡量，這個顏色的彩度是哪一級？」和圖3-12的彩度階段（彩度尺）比對後，你判定它屬於「濁」這一級（第四級）。現在你已經根據這個顏色的三個屬性

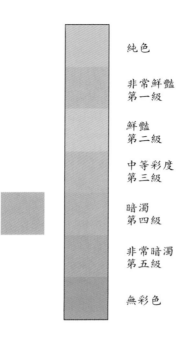

圖 3-12 錦葵色和彩度尺

純色

非常鮮豔
第一級

鮮豔
第二級

中等彩度
第三級

暗濁
第四級

非常暗濁
第五級

無彩色

把它辨認出來了：

| 色相 | 明度 | 彩度 |
|------|------|------|
| 紅紫 | 淺 | 濁 |

　　現在你可以著手調色了：先在紅紫色中摻入白色，讓它變淺，再加入紅紫的補色黃綠，讓它變濁（摻入補色是降低顏色彩度的最好方法）。

## 從辨色到調色

　　掌握色彩的詞彙之後，你該如何運用這套詞彙來觀察和辨識色彩？讓我們引用一個虛擬的例子。想像一位畫家正在畫一幅風景畫，畫中有一堵斑剝的磚牆。牆的一部分沐浴在陽光中，此刻畫家正準備畫這個部分。要調出合適的色彩，她得決

- 明度
  Value
  Shades
  Tints
  Luminance
  Luminosity
- 彩度
  Intensity
  Chroma
  Chromaticity
  Saturation
- 灰階色調（中間色）
  Gray scale hues
  Neutrals
  Achromatics

不過，hue、value、
intensity 是最常見的色彩
三屬性用語。

如果你要調的顏色很淡
或明度很高，最佳作法
通常是由白色開始，然
後再加入彩色顏料。
如果反其道而行，你可
能必須使用大量的白色
才能降低「強烈」的色
彩。結果經常造成調色
盤上堆了一大坨顏料，
而實際上你可能只需要
用到少量顏料。

定：「沐浴在陽光中的磚牆是什麼顏色？」要回答這個問題，
她首先必須觀察眞實的色彩、指認它，然後調出這個顏色。

　　畫家仔細觀察眼前的景物，明亮的陽光改變了她預期中磚
牆的顏色（就色彩恆常性而言，整堵牆「應該」是磚紅色
的）。一個新手可能會說磚牆是「灰褐色」，但是有經驗的畫家
知道，光靠這麼一個籠統的色名，不足以調出顏色來。她首先
必須知道這個顏色的基礎色是色環上的哪個純色，因爲她調色
盤上的顏料都是這些純色。雖然這部分的磚牆顏色很淡、很
濁，她知道它的基底是帶紅色和橙色的色調，因此基礎色應該
是色環上的第三次色紅橙。（這並不像聽起來那麼複雜。請記
住：只有十二個色環基本色，而它們全都源自黃、紅、藍這三
個原色。）

　　接下來，畫家要決定明度和彩度。她腦海裡浮現了從白到
黑的明度尺，把磚牆和這把尺比對後，她斷定磚牆的明度屬於
「非常淺」這一級（約爲第一級，只低於「白」）。然後她腦海
裡浮現了從最鮮豔到最暗濁紅橙色的七階彩度尺，她判定磚牆
的彩度屬於「中等」這一級（約爲第三級）。現在這位畫家可
以用這個顏色的三個屬性把它指認出來：「色相爲紅橙，明度
爲非常淺（第一級），彩度爲中等（第三級）。」圖 3-13 顯示並
列的明度尺和彩度尺。

　　在「看透」磚牆的顏色並且用它的三個屬性將它辨認出來
後，畫家便可以開始調色了，這時她也許會用上一些言語的提
示，她可能會跟自己說：「首先我需要一些白色，再來是鎘紅
和鎘橙，調出淡紅橙色。下一步，我得降低彩度。嗯，和紅橙
色相對的是藍綠色，我要用永固綠混合群青，調出藍綠，讓淡
紅橙色變得暗濁一些。」

　　當調出的顏色看起來對了（亦即非常淺、中等彩度的紅橙
色）的時候，畫家可以把顏料塗在一張紙上來測試效果，或是
直接塗在畫上。如果調色顯得有些太暗濁，她可能會加上一點
黃色，因爲她曾在紅橙色中摻入白色來提高其明度，現在她要

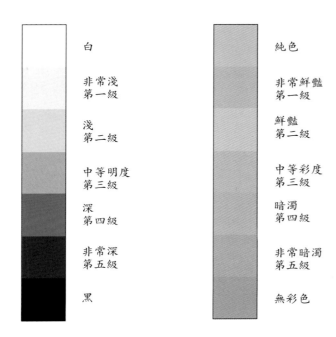

圖 3-13 明度尺和彩度尺

| | |
|---|---|
| 白 | 純色 |
| 非常淺<br>第一級 | 非常鮮豔<br>第一級 |
| 淺<br>第二級 | 鮮豔<br>第二級 |
| 中等明度<br>第三級 | 中等彩度<br>第三級 |
| 深<br>第四級 | 暗濁<br>第四級 |
| 非常深<br>第五級 | 非常暗濁<br>第五級 |
| 黑 | 無彩色 |

彌補當時所損失的彩度（我會在其後的章節再解釋這點）。調出正確的顏色後，畫家的注意力重新回到作畫上，她的大腦也轉回到 R 模式。從觀察和辨認色彩到調色，這整個過程可能費時不到一分鐘，最多兩分鐘。

## 從理論到實踐

現在你已經具備必要的基本知識，可以把你所學到的色彩理論付諸實踐。在我們結束色彩語言的這個部分時，我要再次提醒你記住色彩的詞彙，你要記住三原色、三個第二次色和六個第三次色的名稱，類似色和補色的意義，以及色彩的三個屬性──色相、明度和彩度。我也要提醒你，在觀察色彩時，你必須留心那些造成複雜影響的問題，也就是我在第二章中提過的色彩恆常性（只看到你預期會看到的顏色）、同時對比（鄰

近顏色對彼此的影響），以及光對色彩無法預料的影響。當我們開始練習用色彩去作畫時，你可以好好運用色彩的語言，用全新的眼光去「察顏觀色」。

譯按：中文的色彩詞彙多譯自外文，常見不同譯法，尤其色彩的名稱很不統一，本書主要採用最常見的名稱。

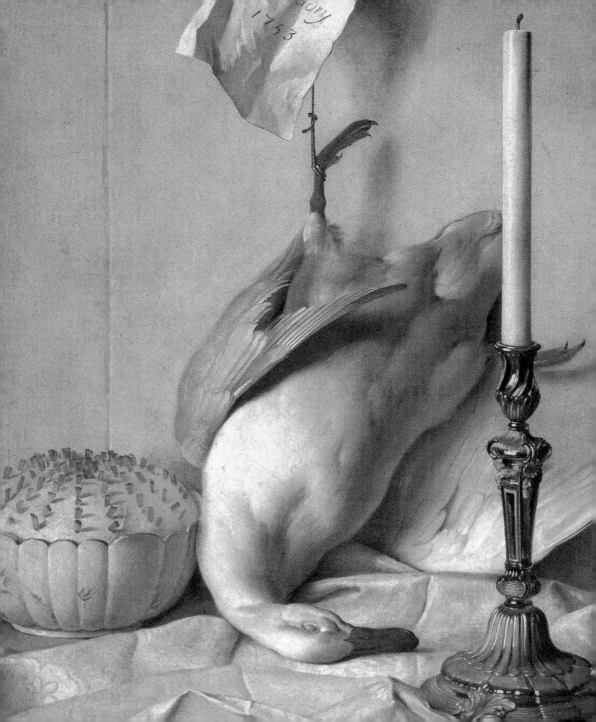

# PART II

# 04　顏料與畫筆

在本章中，我設計了一組練習題，用我所知道最實際的方式來幫助你了解色彩，也就是練習調色以及用調出的顏色來作畫。我假定你從未畫過畫，因此我從最基本的步驟著手：要買什麼材料、如何做好畫畫的準備、如何使用畫筆、調色盤的顏色排列、要用什麼樣的畫紙、如何混色，以至於如何清洗畫筆。我們先做一個最簡單的練習——畫一個色環，接著你將練習使用色彩的詞彙來幫助你調配色彩。你將學到如何正確地觀察色彩和調色，以及如何配色、畫出美麗的彩色構圖。

## 購買用品

### 顏　料

美術用品店可能會讓新手望而生畏。美術用品種類繁多，十分複雜，價格和品質也是五花八門。對於本章中的習題，我盡可能選用一些簡單而便宜的材料。我建議你用壓克力顏料來練習。當然，如果你手邊剛好有油畫顏料或水彩、不透明水彩、廣告顏料，你也可以改用它們。壓克力顏料品質相當穩定，隨處買得到、價格平宜，不含毒性，而且可用水來調配，不像油畫顏料。壓克力顏料乾了之後色澤會變得稍微暗沉，不過其他顏料也有別的問題，更難應付。

你可以買小罐裝（2盎斯或4盎斯）或管裝的壓克力顏料，二者的價格和品質都差不多。罐裝顏料較方便，因為它們立即可用，不需加水稀釋。不過市面上銷售的以管裝居多。我建議

你買標明「畫家使用」的顏料，不要買「學生使用」的種類，因為前者色料有較高的黏結劑比例，混合時效果比較好。

不用壓克力顏料的話，你也許想試試看新的水溶性油畫顏料。雖然它不像壓克力顏料那樣到處買得到，但它具有雙重優點：一方面擁有傳統油畫顏料的一些良好品質，另一方面又不具毒性，和水溶性壓克力顏料一樣。

你可以找到好幾十種顏色的壓克力顏料，甚至幾百種，但是目前你只需要用到以下九種：

- 鈦白（titanium white）
- 象牙黑（ivory black）
- 淡鎘黃（cadmium yellow pale）
- 鎘橙（cadmium orange）
- 中鎘紅（cadmium red medium）
- 茜紅（alizarin crimson）
- 鈷紫（cobalt violet）
- 群青（ultramarine blue）
- 永固綠（permanent green）

你只要買這九種指定的顏色就好了，不要被五光十色所誘惑。許多名稱引人遐思的美麗（而且昂貴）顏料，像是「珊瑚礁藍」、「撒馬爾罕之金」、「玫瑰灰燼」等等，其實沒那麼稀奇，其中大部分是顏料商用類似這九種的幾種有限顏色調配出來的。我保證，用這九種顏料，你就可以調出幾乎所有顏色。

有朝一日，你可能會想擴充你的調色盤，除了這九種顏料，的確還有很多美麗而且有用的顏色。但是，現在你還在學習色彩的基本知識，購買更多顏料只會讓你依賴製造好的顏色。將來你會知道如何決定哪些顏料是真的有用（哪些顏料具有獨特的性質，或是很難用傳統的調色盤顏料調配出來），以及哪些是多餘的（你自己很容易就可以調出來，也比較省錢）。

學習調色的人都會遇到顏料的問題，也就是市售的顏料經常顏色不夠澄清，這也是畫家永遠要面對的問題。然而，實際動手調色仍是了解色彩基本原理的最好方法。色彩很複雜，我那些用彩色碎紙片來學習色彩的學生就深切體會到，實際去調色是完全不同的經驗，過程也更為複雜。當然，沒有別人指

點，你自個兒也可以慢慢摸索出來。不過，在這個過程中你可能用掉了好幾桶顏料。

## 畫筆

畫筆是按照種類和號碼來分類。你需要兩枝水彩筆：8號圓頭水彩筆和約½吋（1.27公分）寬的12號平頭水彩筆（圖4-1）。本章中的習題大部分都能用8號圓頭筆，12號平頭筆則可用來畫大塊區域。水彩筆的筆桿比油畫畫筆短，因為二者的握筆方式不同。油畫家通常是坐著或站著作畫，面對直立在畫架上的畫布，需要比較長的畫筆，同時手要握在畫筆較後端，以配合這種直立的姿勢（圖4-2）。

水彩筆的握筆處更靠近包頭（束攏筆毫的金屬箍圈），為了平衡之故，筆桿也較短。做練習題時不需要用到畫架，可以把畫紙平放在桌上，頂多使用一個斜放的畫板；在平面上作畫不適合用長畫筆——這就像用一枝36公分長的筆來寫字或畫畫一樣。我特別提到這一點，因為過去我有些學生會帶來長畫筆，他們誤以為愈長愈好。

我建議你盡量買最好的畫筆，好畫筆可以用上很久，廉價的則否。貂毛筆是上上之選，有些合成纖維的畫筆品質也很好，而且比較便宜。有個方法可以判斷畫筆的品質：看它浸飽了水之後，筆毫是否重新形成尖尖的筆尖；如果是平頭筆，就要看筆毛的邊緣是否很銳利，不會毛毛的。

## 繪畫紙板

做本書的練習題時，最好使用以冷壓法製成的白色插畫板（譯按：一種紙板，紙面顆粒中等，質地較平滑），這種紙板到處都買得到，而且相當便宜。你需要十二塊9"×12"（22.9×30.5cm）的板子和一塊10"×10"（25.4×25.4cm）的正方形板子。你可以請店家幫你裁切，有時也可以找到現成的尺寸。

圖4-1

## 調色盤

　　調色盤是用來混合顏料的一塊板子。市面上有許多不同形狀的白色塑膠板可供選擇，每種形狀都很有用。建議你購買有較大混色區域，並且有盛放個別顏料的分格調色盤。有些調色盤附有蓋子，除了有助於保存隔夜的剩餘顏料，也可以用來混合顏料。如果你找得到的話，一般肉販用的白色金屬瓷盤也是極佳的調色盤，比塑膠板容易清洗多了。更方便的是白色瓷餐盤，也很容易清洗，壞處是尺寸有限，而且容易打破。廚房用的尼龍網刷布可以用來清理調色盤上乾掉的顏料。

圖 4-2 邱吉爾畫油畫：這幅素描是本書作者根據這位英國政治家的一張照片繪成，照片來自邱吉爾1950年出版的《以繪畫怡情養性》一書。

## 其他材料

　　你還需要以下這些材料：

- 一張9"×12"重磅數的畫紙，例如布里斯托紙板（一種堅固的卡紙），用來製作習題所用到的各種色環模板。
- 一把小刀，用來裁切紙模。
- 一把金屬或塑膠調色刀，用來舀取顏料和混合顏料。
- 幾張石墨紙（現在已取代了碳紙），用來把圖形轉印到插畫板上。
- 一、二個裝水的罐子，至少要有一品脫容量，用來調色及清洗畫筆。大的咖啡罐就很合用。也可用塑膠罐。
- 紙巾或抹布永遠有用。
- 一卷¾吋（1.9cm）吋寬的低黏度遮蓋式紙膠帶（masking tape），有時也稱作藝術家膠帶（artist's tape）。
- 一枝鉛筆、一個橡皮擦和一把尺。
- 一張作畫的桌子或是一個可以斜靠在桌邊的畫板。
- 一隻仿自然光的特殊柔光燈泡，五金行或家庭用品店都有售。如果你得在晚上工作或白天在光線幽暗的室內作

畫，就很值得購買這種燈泡。

- 一件舊襯衫，不過不要選顏色鮮豔的，亮色可能反映到你的畫作上，扭曲了你的色彩感覺。
- 一疊包含各種顏色的構造紙（一種廉價的彩色紙），12"×14"（30.5×35.6cm）或更大。
- 一塊透明塑膠片，9"×12"×$\frac{1}{16}$"（22.9×30.5×0.16cm，或厚度$\frac{1}{8}$"（0.32cm）。

## 開始繪畫

### 準備工作

　　最好的作畫狀況是有一個固定的角落或桌子，你可以把畫畫用品留在那兒，隨時可用。要不然，退而求其次，把你的用品存放在一個地方，每次盡量在同一個地點作畫。這樣的話，作畫的準備工作變成例行公事，快速省時。每個人的習慣都不一樣，以下是我的一些建議：

- 你應該把你的調色盤、畫筆、水罐放在你慣用的那隻手（右手或左手）同一邊，以免要伸手越過濕答答的畫去拿東西。如果你是左右手開弓，兩邊都嘗試一下，了解放哪邊最合適。
- 所有的顏料罐或錫管都要放在身旁，紙巾或抹布、鉛筆、橡皮擦、尺、準備要用的插畫板也一樣。你得盡量減少會打斷 R 思考模式的干擾，例如起身去尋找一管顏料。調色已足夠讓你分心的了，不需再添麻煩。
- 用紙膠帶把你的插畫板貼在桌子或畫板上，這樣可以防止板子在你作畫時滑開。（你還可以用紙膠帶貼在畫的四周，製造一道自然的框邊。畫作完成後，即可撕下膠帶。）
- 在手邊放一些小張白紙或用剩的小塊插畫板，可以用來測試調出來的顏色。

## 安排調色盤

每位畫家都有自己一套安排調色盤的方法,也就是調色盤上顏料的排列次序。假以時日,你也會找到你最喜歡的排列方法(圖4-3)。在那天到來之前,我建議你採取以下的方式來安排你的九種顏料。

從顏料管中擠出一些顏料,或用調色刀從顏料罐裡取出一些,分量約半茶匙到一茶匙。沿著調色盤上方邊緣,按照以下的順序,由左到右(左撇子則由右到左)把這些顏料放置在顏料格中(下頁圖4-4):

圖4-3 畫家的調色盤:上圖為梵谷1882年的素描,顯示他的調色盤上有九種顏色;下圖為馬諦斯1937所繪,顯示他的調色盤上有十七種顏色,調色盤中央有大坨白色顏料。

- 淡鎘黃
- 鎘橙
- 中鎘紅
- 茜紅
- 鈷紫
- 群青
- 永固綠
- 白
- 黑

白色和黑色顏料要跟其他的顏料稍微隔開一些,調色盤中央部分要空出來,供混合色彩之用。

## 握筆的方法

我對握筆方式的第一道指示是最重要的,而且適用於所有的繪畫媒材及畫筆:要牢牢握住你的畫筆(當然也不必太過用力,這樣指頭很快就會發痠)。許多新手握筆太鬆,以致筆毫刷過畫面時毫毛翻飛。下頁圖4-5顯示握筆時手和手指的最佳位置。你可以看到,手指比使用鉛筆時伸得更長。

最理想的狀況是前臂、手腕、手、手指和畫筆合而為一,

1912 年左右，蘇俄藝術家康丁斯基寫道：「讓你的眼睛去梭巡放置了各種顏色的調色盤，這會造成兩大效果：

(1) 生理上的效果，亦即，眼睛被色彩之美和色彩的其他性質迷住，視者感到滿足與喜悅，就像嘴裡含著可口食物的老饕……；

(2) 端詳這些顏色之後，帶來的第二項重大效果是心理上的。色彩的心理影響力變得非常明顯，讓靈魂為之顫動……」

—— 康丁斯基（Wassily Kandinsky），《康丁斯基藝術論著全集》，1982

圖 4-4 方形調色盤

圖 4-5 正確的握筆方式

圖 4-6 用小指引導畫筆方向

讓畫筆成為手的延伸。因此，可能的話，最好是把你的手肘枕在桌子上，而不是像寫字時那樣，把手腕支在桌上。不過，畫很小的區域或細部時是例外，這時你就要把手腕枕在桌上。

握筆主要是用大拇指、食指和中指，大拇指和食指握住畫筆包頭和筆桿交接處（圖 4-5）。如果「捏死」畫筆，也就是握在太靠近筆毫處，會使運筆非常困難，你很難看到畫筆走勢，無名指和小指也會擋住路。握筆方式正確時，可以把小指支在畫面上，用來導引畫筆方向（圖 4-6）。

你可以用畫筆沾上自來水，在報紙上練習運筆技巧，嘗試長、短、寬、窄各種筆觸。你可以讓筆毫吸滿水，看看畫出來的效果；也可以用手指或紙巾擠出筆毫中大部分的水分，嘗試

「乾筆」的畫法，這會在畫紙上造成一種紋理分明的效果。

## 調色

現在萬事皆備，可以試著去調色了。我們先從明亮的淺黃橙色開始，嘗試調出類似圖4-7的顏色。

1. 依照49頁的方法，安排好你的調色盤。
2. 用圓頭畫筆的筆尖或調色刀挑起一些白色顏料，放在調色盤中央，把它攤開一些。接著用同一枝筆（不需經過清洗）取出一點淡鎘黃，放在白色的一邊。然後再取出一點鎘橙放在黃色旁邊。你會發現調色盤上的純色都很強，極少量便足夠讓大量的白色染色。
3. 逐步在白色中加入黃色，然後小心地加入一些橙色，一次加入一點，直到色調看起來恰恰好，也就是說，不會太黃或太橙。雖然罐裝顏料已經過稀釋，你可能還是需要再加水稀釋一下。你只需用筆尖沾一點水混到顏料中。請記住：不夠稀的話，你隨時可以再加一些水進去，如果你一次加了太多水，可就「覆水難收」了。顏料要厚到足以遮住紙張的白底，不過也不能太厚，以免讓顏料無法平滑地刷上去。
4. 你可以把調出的顏色塗在一張紙的邊緣，等它乾了一些後，和圖4-7做個比對。如果顏色顯得太偏黃或偏橙，再加入一些純色來調整，直到調出完全相符的淡黃橙色。如果你是在畫一幅畫，把色樣湊近畫面來核對，必要時可調整顏色。

圖 4-7 試著混合顏料，調出這個色彩。

## 習題1　主觀色彩

畫畫的樂趣之一即在於發掘出你的色彩感覺。我們每個人都有自己偏好的色彩，對色彩的好惡來自個人的生活經驗，以及生理和心理的因素。下面的練習是根據德國色彩學家伊登的

所謂「框格」即是一幅素描、繪畫或設計圖的畫面所涵蓋的區域。

教導發展出來，可以幫助你了解自己的偏好。要做這些練習，你需要兩個9"×12"的插畫板。

## 第一部分

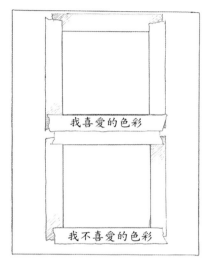

圖4-8 用紙膠帶遮住框格邊緣

1. 在第一塊紙板上用鉛筆和尺畫兩個4"×4"（10.2×10.2cm）的正方形「框格」（format，譯按：亦譯作框架）。如果你想要大一些的框格，可以在兩塊紙板上各畫一個7"×7"（17.8×17.8cm）的正方形。

2. 在框格四邊貼上低黏度遮蓋式紙膠帶，如圖4-8。這樣一來，你可以在紙膠帶圍起來的區域內盡情作畫；等你畫完撕掉膠帶時，畫作四周即呈現一道明顯的邊界。

3. 在一個框格下端的膠帶上用鉛筆註明「我喜愛的色彩」，另一個則寫上「我不喜愛的色彩」。

4. 不要花時間思考，用你的直覺從調色盤上挑出一些顏色來調出你喜愛的色彩，把它們塗在第一個框格裡。這個作品純粹是你的「色彩宣言」，你不必畫出可以辨識的物體、符號或象徵。當你覺得你已經畫出了你喜愛的色彩，這幅作品就算完成了。

5. 在第二個框格中塗上你不喜愛的色彩，同樣不必畫出可以辨識的物體、符號或象徵。當你覺得你已經畫出了你不喜愛的色彩，這第二幅作品就算完成了。

6. 小心地撕下兩幅作品四周的膠帶。在完成的畫面下方重新寫上「我喜愛的色彩」和「我不喜愛的色彩」。

在兩幅作品下方用鉛筆簽上你的名字和日期，之後暫時把它們擱在一旁。

## 第二部分

158和159頁有幾幅作者學生所作的「我喜愛的色彩」、「我不喜愛的色彩」及「四季」。在你完成你自己的作品之後，你可以翻到後面，看看別人的作品。

1. 請看圖4-9。在第二塊插畫板上用鉛筆和尺畫出四個 3½" × 3½"（8.9 × 8.9cm）的框格。在這些框格中，你要畫入你心目中代表四季的色彩。

2. 用低黏度紙膠帶貼在框格四邊。

3. 在每一個框格下端的膠帶上用鉛筆註明畫題：「春」、「夏」、「秋」、「冬」，如圖4-9所示。直接在膠帶圍住的框格中作畫；如果你高興的話，你也可以用鉛筆在各個框格間畫出區隔線。

4. 用你的「心之眼」去描摹四季，調出你心目中各個季節的色彩，把它們塗在框格中；你不必畫出任何可以辨識的物體。

5. 小心地撕下畫作四周的膠帶。拿掉膠帶後，畫題的名稱也不見了，你可以做個測試，請某人猜猜看哪幅畫代表哪個季節。你可能意想不到，旁人輕易就能「解讀」出這些色彩的意義。

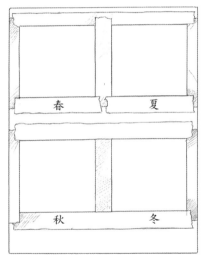

圖4-9 四季

重新用鉛筆在每幅畫底下寫上季節的名稱，簽上名字和日期，暫時把它們擱在一旁。

這些小畫只是你漫長色彩探索之旅的第一步，隨著你對奇妙的色彩世界累積更多知識，你將會探索得更深入。一如所有的藝術創作，其終極目標是發現你的自我：你的色彩風格、表現方式，以及你獨特的色彩感覺。透過這些小畫，你做出了你的第一篇「色彩宣言」。

「如果一個人的主觀特質足以彰顯他的內在，那麼我們從他的配色方式就可以推估出他的思考模式、感情和行為。」
——伊登，《色彩藝術》

圖 4-10

## 清洗畫具

　　每次作完畫之後都要清洗畫筆，並且把它們收好。首先，在水龍頭下沖洗畫筆，務必徹底清洗，用手指擠掉筆毛上殘餘的顏料。顏料沖乾淨後，把筆毛上殘留的水分弄乾，讓毫毛重新形成一個筆尖（平頭筆的話則是形成平整的邊緣）。然後把畫筆插在空玻璃瓶中，筆頭要朝上（圖4-10）。不要——絕對不要——把筆頭朝下插在水中，這會讓筆毫彎折，難以復原，這枝畫筆也就毀了。

　　用濕紙巾擦拭調色盤上的混色區域，把它清理乾淨。若想盡量保留剩餘的顏料的話，你可以用畫筆沾水在每個顏料上滴幾滴，然後蓋上蓋子（如果你的調色盤有蓋子）。如果你使用肉販的瓷盤或瓷餐盤，你可以用保鮮膜包住盤子。如果你不想保留顏料，你可以用紙巾擦掉剩餘的顏料，然後用水清洗調色盤（壓克力顏料不具毒性，不會危害環境）。

　　現在你已經備齊了作畫材料，也懂得如何使用它們，下一步是動手去畫一個色環，透過這個過程牢牢記住色環的色彩。我將在第五章中教你如何去製作色環，我會提供一些練習題，幫助你建立你自己的色環。

# 05　用色環來了解色相

圖 5-1 色環模子。參
看右頁放大圖。

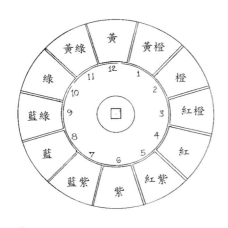

圖 5-2

色環是了解和運用色彩的先決條件，就像學習 ABC 是閱讀和了解英文的先決條件。藝術家和那些努力想了解色彩以及色彩系統的前輩理論家，都非常重視色環。如今你已經掌握了色彩的詞彙，實際動手去建立你自己的色環，可以讓這些詞彙變得具體化，接著你便可以操縱色彩的明度和彩度，創造出和諧的色彩構圖。

繪畫時，你會不斷地參考你的色環，因為每次你要調色的時候，首先遇到的問題就是：這個顏色的基本來源是什麼？答案是色環十二個顏色中的一個。但是你的調色盤上只有原色和第二次色。自己動手製造一個色環，可以讓你學習到如何快速地調出第三次色。同時你會學到如何彌補原色顏料的局限，從而開啟調色世界的大門。

## 習題 2　製作色環模子

製作色環的第一步是製作一個模子。有了這個模子，你很容易就可以製作出各個習題所需要的色環。

1. 圖 5-1 是一個色環模子的圖樣，右頁是

它的放大圖。把放大圖影印到一張厚紙上，例如布里斯托紙板、封面紙等等。你也可以用石墨紙描圖法把它轉印到卡紙上。印好後，用小刀劃開圖形上的分隔線。

2. 用剪刀沿著圖形外緣剪出一個圓形。

3. 用削尖的鉛筆在模子上畫出分隔線（圖5-2）。你可以用卡紙把完成的圖樣影印十二份。

4. 色環總共有十二個顏色，其排列方式一如時鐘鐘面上的數字。用鉛筆輕輕地在色環內圈標出1到12的數字（圖5-2）。做習題時，這個熟悉的鐘面意象會幫助你記住色環。

5. 為了加強這個「鐘面記憶輔助器」的功用，我們把暖色（黃到紅紫）放在右手邊12點到5點的「日間時段」，冷色（紫到黃綠）放在左手邊6點到11點的「夜間時段」。用鉛筆輕輕地把各個色名寫在色環的格子裡（圖5-2）。

提醒你：你的調色盤上只有七種顏色（暫且不管黑與白），你要用這七色調製、混合出色環上十二個基本光譜色彩。你得自己調出其餘五種顏色。現在讓我們開始來調色吧。

## 習題3　替色環上色

按照48和49頁的指示，準備好你的畫畫材料和調色盤。

1. 首先塗上三原色，如圖5-3所示。

**黃色**：色環「鐘面」的12點鐘位置。用8號圓頭筆把從顏料罐或錫管中取出的淡鎘黃純色直接塗在這個位置，除非必要，否則不需稀釋顏料。淡鎘黃非常接近真正的光譜黃色，是最純正、最鮮豔的一種黃色顏料。

**紅色**：洗乾淨畫筆，然後把中鎘紅塗在4點鐘位置。中鎘紅很接近真正的光譜紅色，雖然它會略微反射紅橙波長，但仍

圖5-3

然是最佳的光譜紅色顏料。

　　藍色：重新清洗畫筆，把群青顏料塗在8點鐘位置。群青色料會反射出略呈藍紫的波長，但它很接近真正的光譜藍色。

　　2. 用鉛筆在內圈中畫一個等邊三角形，把三原色連接起來，如圖5-3所示。

　　3. 接著塗上三個第二次色，如圖5-4所示。

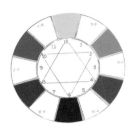

圖5-4 請注意：三原色及三個第二次色皆位於鐘面偶數位置。

　　橙色：把鎘橙塗在色環的2點鐘位置。鎘橙是所有橙色顏料中最鮮豔、最澄清的，是純正的光色。你也可以用淡鎘黃和中鎘紅混合出橙色，但是調出的顏色不會像鎘橙色料那麼鮮豔，這是因為混合兩種或更多顏料後，其化學結構不若單一顏料單純，顏色會變得較暗濁。

　　紫色：把鈷紫塗在6點鐘位置。鈷紫很接近光色。同樣的，你也可以用中鎘紅和群青混合出紫色，但是紅色顏料的缺陷會讓調出來的紫色比較混濁。

　　綠色：在10點鐘位置塗上永固綠。永固綠很接近光色。

　　前面我們提過，這三個第二次色也會形成一個倒轉的等邊三角形，加上三原色的正三角形，便是一個六角星。用鉛筆把第二次色連接起來（圖5-4）。這些連接線可以幫助你記住色環上原色和第二次色的位置。下面你會看到，每一個第三次色都位於六角星的兩個角（端點）之間。

　　4. 最後是塗上六個第三次色，如圖5-5所示（60頁是完成後的放大圖）。

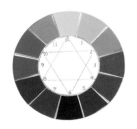

圖5-5

　　黃橙：1點鐘位置。用淡鎘黃和鎘橙來調這個光色。把調出的顏色塗在紙張上測試一下，不過先得等上一會，讓顏料變乾。先前曾提過，壓克力顏料乾了之後會顯得比濕的時候稍微暗沉。你必須確定，你調出來的黃橙色在乾了後，色調是介於12點鐘的黃色和2點鐘的橙色之間，亦即，既不太黃也不太

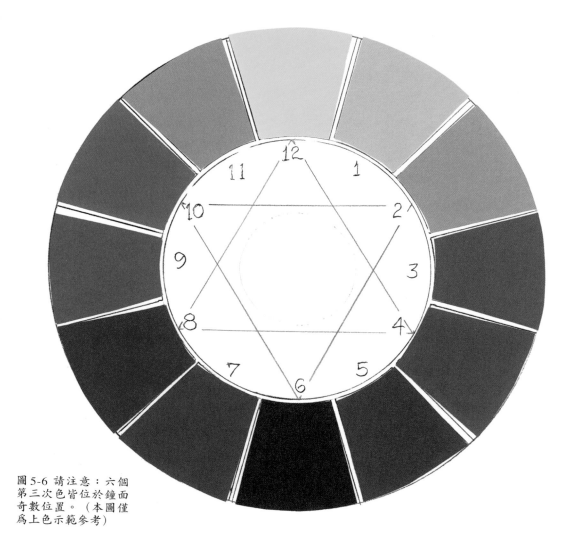

圖5-6 請注意：六個
第三次色皆位於鐘面
奇數位置。（本圖僅
爲上色示範參考）

橙，剛好居中。要調出正確的色彩，你必須「盯緊」黃、黃橙和橙這三個顏色。「盯緊」是指你要仔細地觀察這三個顏色，判斷它們之間的關係是否正確。

即使是新手也能做出很好的判斷。你的眼睛自會告訴你，你可以相信你的判斷。真正困難的是，如果第一次（或第二、三、四次）的調色不準──以此例而言，太黃或太橙──你得不厭其煩，重新去混色、試色和上色。得到滿意的結果後，在色環的1點鐘位置塗上黃橙色。

紅橙：3點鐘位置。在鎘橙中加入一些中鎘紅。同樣地，先做測試，等顏料乾了後，「盯緊」顏色，確保調出的紅橙落在2點鐘的橙色和4點鐘的紅色中間。得到滿意的結果後，在3點鐘位置塗上紅橙色。

紅紫：5點鐘位置。這個顏色開始用到更多的調色知識。理論上，你可以用4點鐘位置的光譜紅色和6點鐘的鈷紫調出紅紫。但是我們用來調出光譜紅的中鎘紅色料有些偏橙，略帶橙色的紅色和鈷紫混合後會產生暗沉、混濁的紅紫色，並非色環所要的鮮亮光色。另一個可以選用的紅色顏料是茜紅，但茜紅和橙色混合後無法產生清澈的紅橙色，因為偏藍的茜紅使紅橙變得暗沉。你可以自己試試這兩種混料，看看結果如何。

因此，你必須在鈷紫中加入茜紅，而非中鎘紅，才能調出清澈的紅紫光色。這也正是你的調色盤上需要兩種紅色顏料的原故。沒有現成而可靠的紅色顏料夠純正，能二者兼顧，一方面和黃色混合出清澄的橙色和紅橙色，一方面和藍色混合出清澄的紫色和紅紫色。當你調出介於4點鐘紅色和6點鐘紫色之間的清澈紅紫色後，把它塗在5點鐘位置。

藍紫：7點鐘位置。在群青中加入鈷紫。先檢查一下調出的顏色是否介於紫色和藍色中間，再把它塗在7點鐘的位置。

藍綠：9點鐘位置。在永固綠中加入群青。檢查一下調出的顏色是否介於8點鐘的藍色和10點鐘的綠色中間。

黃綠：11點鐘位置。在淡鎘黃中小心地加入永固綠。永固

「一直到1920年代，他（荷蘭畫家蒙德里安）才積極尋找真正『純粹』的紅色。就像之前許多畫家一樣，他發現唯一能達成目標的方法是：在半透明的橙紅色，例如朱砂色上，覆上一層帶藍色的透明顏料，例如深紅色。」
──美國藝術史學家卡米安（E. A. Carmean），《蒙德里安：鑽石構圖》，1979

綠是一種「強烈顏料」，你只需少量的永固綠，就可以調出介於10點鐘的第二次色（綠色）和12點鐘的原色（黃色）中間的黃綠色。

5. 現在你已經塗上所有的光譜色彩，用鉛筆把色環內圈的數字重描一次（這次顏色要深一些），建立起你的「鐘面記憶輔助器」（圖5-5）。你會發現，一旦鐘面數字和十二個光色各就各位，就更容易看出何者為補色（正對面的兩個顏色）、何者為類似色（相鄰的三或四個顏色，最多不超過五個），以及它們之間的關係。

6. 為了牢牢記住你的色環，你應該花些時間專心地凝視上好顏色的色環，就像在腦海裡拍下照片一般，你可以把它看作一個彩色的鐘面。然後閉上眼睛，試著用心靈之眼去「看」你的色環。橙色位於幾點鐘的位置？橙色的對面（橙色的補色）是什麼顏色？它是在幾點鐘的位置？紅紫和藍紫之間是什麼顏色？綠色的補色是什麼、在幾點鐘的位置？

（譯按：這裡所建立的色環，更精確地說，是一個色相環，下兩章還會介紹明度色環〔稱作明度輪〕和彩度色環〔稱作彩度輪〕）。

　　盡量把色環放在你日常目光所及之處，這樣你可以隨時練習，增強記憶。你必須熟記色環，調色才能臻於熟練。再次提醒你：色環看似簡單，但是正如每個藝術家都知道的，它其實並不簡單。

## 習題4　辨識色相

1. 圖5-7有六個顏色。請指出各個顏色是源自於十二色色環上的哪個顏色。試著用你腦海中的色環去回答這個問題。（如有需要，可以參考31頁的色環。）

2. 從你身旁事物挑出一個色彩鮮豔的東西，指出這個顏色的來源。

3. 從你身旁事物挑出一個暗色的東西，不必考量這個顏色的明度和彩度，你能指出它的來源嗎？

4. 挑出兩個顏色極淡的東西，近乎白色，但並非全白。這兩者是源自相同或不同的顏色？

5. 挑出兩個顏色極暗的東西，近乎黑色，但並非全黑。這兩者是源自相同或不同的顏色？

6. 挑出兩個木頭材質的東西。這兩者是源自什麼顏色？

　　每天只要一有空閒，你就可以用你看到的色彩來做這個練習。每次練習只需花上片刻功夫，很快就會變得易如反掌。這種練習還有一個「紅利」：你會因此「真正看到」更多色彩（以前往往是「視而不見」），而且是用全新的眼光去看它們。

圖 5-7 哪個色環顏色是圖中各個色彩的來源？答案在下一頁。

# 調　色

　　在製作色環的過程中，你掌握了色彩第一個屬性「色相」的基本知識。色環在你的腦海中生根後，看到任何色彩，無論它的色調多細膩，例如一塊漂木或黎明的天空，你都可以指出它的來源色彩，以及這個色彩的補色。另外，你也會體認到，你塗在色環上的顏色是你能用顏料做到的最鮮亮色彩。就這十二個光譜色彩而言，不可能達到更鮮亮的地步了，給各個光色多添一分顏色，只會減低它的純度。

　　調色的第一步是辨識出色環上的來源色彩，現在你已了解這點，就能明白為何「流行」的色彩名稱（像是萊姆綠、番紅、玳瑁色、珊瑚色、海軍藍、煙草色、鴿蛋藍等等）儘管可以激發一些聯想，實質上對調色毫無幫助。即使我們隨意一瞥間會說是黑色或白色的顏色，也往往是明度極高或極低的這十二個基本色。在下兩章中，我們會探討色彩的其他兩個屬性：明度（如何改變色彩的明暗）及彩度（如何操縱色彩的鮮濁）。

我的藝術系女同事奈爾森教授（Doreen Gehry Nelson）在講授了一堂色彩課之後，問大家有沒有問題。
一位學生問道：「從您的演講中，我知道您非常喜愛色彩。那您為何老是穿黑色衣服？」
奈爾森教授答道：「噢，不過那是什麼顏色都是的黑色呢！」

<table>
<tr><td>藍綠</td><td>紅</td></tr>
<tr><td>紅橙</td><td>紅紫</td></tr>
<tr><td>黃綠</td><td>藍紫</td></tr>
</table>

圖 5-7 的答案

# 創造色彩：
# 如何從四種顏料調出千百種色彩

　　運用少數幾種色料的屬性，你便可以調出幾百、甚至幾千種色彩。例如你可以只用永固綠、白、黑、中鎘紅這四種色料。以永固綠爲例。我們知道，直接從顏料罐或錫管中取出的永固綠，其彩度已是無可再高，再加入什麼也不能讓它更鮮豔。然而，其明度卻是可以操控的：小心地加入白色，逐步增加分量，可以讓顏色變得愈來愈淺，製造出幾百種新的色調；加入黑色，逐漸加深顏色，又產生幾百種新的色調。分別和白及黑混合的永固綠，可以調出兩個極端的色調，從最淺的清澈綠色，到深得近乎黑色的暗綠色。此外，在這些改變了明度的顏色中加入其補色中鎘紅，又可以逐步降低它們的彩度，從鮮綠一直到無彩色，亦即沒有可以辨識出來的色彩，讓色相數目再增加一倍（圖 5-8）。這樣的增殖盛況實在讓人歎爲觀止。

　　再看看這個：你可以用以上這四種色料，重覆同樣的程序，讓先前調出來的數百種色彩再增加一倍，只不過這次是用紅色作爲來源色彩。先在紅色中逐步加入白色，然後在紅色中逐步加入黑色，使明度高低不等，從最淡的淺粉色直到近乎黑色的深紅。接著用綠色來降低這些改變了明度的紅色色調彩度。圖 5-8 是用紅、綠、黑、白調出來的各種色彩；這四色可以調出千百種色彩，圖 5-8 只是其中的一小部分而已。

　　由是，你霍然發現，運用調色盤上區區七種顏色，加上黑色和白色，你便可以創造出偌大數量的色彩——足足可達一千六百萬種，甚至更多！而，開啓這個色彩寶庫的鑰匙正是你所學到的知識：如何觀察、辨識和調配你所看到的色彩；換句話說，也就是知道你要什麼顏色以及如何調配出這個顏色。

圖 5-8

# 06 用色環來了解明度

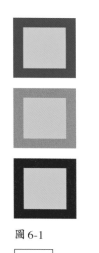

圖 6-1

色彩可說是一門「關係學」，色彩的一切都和「關係」有關，想了解色彩，你要問的問題是：這和那的關係為何？本章中我們要從對應於灰階的明度來檢視色彩——要想在調色時掌握顏色的深淺，這是不可或缺的本事。

對關係的認知，屬於大腦右半球的範疇。依我的經驗，如果兩個相似色彩並列，學生很容易就能區分兩者的差異，例如哪個更藍、哪個更綠，簡直易如反掌。然而，如果把一個色彩放在幾種不同顏色的背景上，就很難正確評估這個色彩的明度。以圖 6-1 為例，同一個黃色，隨著周遭顏色的不同，會顯得更亮或更暗。即使你明知它們是同一個黃色，你的眼睛仍難以相信，這是同時對比和大腦的其他錯誤感知所造成的效應。

## 明　度

要正確評估一個顏色的深淺明暗，最好的方法是建立一個可以用來測量色彩明度的灰階尺。就像牛頓的色環一樣，我們也要把我們的灰階「捲」成一個明度色環，這裡我們把它稱作「明度輪」。傳統上，明度的階段是採用從白到黑的直線排列方式，如圖 6-2 所示。但是，把它變成一個圓形的話，我們的腦子更容易看清楚整個圖像，也就更容易看出相反的明度，這對調和色彩十分重要。因此，我們再度借用時鐘的鐘面作為我們的記憶輔助器，幫助我們辨識色彩的明度（圖 6-3）。

白

非常淺
第一級

淺
第二級

中等明度
第三級

深
第四級

非常深
第五級

黑

圖 6-2

## 習題5　用灰階建立明度輪／色相掃瞄器

1. 用你在前面練習中做好的色環模子，在一塊9"×12"的插畫板上畫一個輪形。用美工刀或剪刀沿著輪子外緣裁下色環，同時挖掉輪子中央的小方塊。

2. 準備好你的調色盤，上面只放白和黑兩種顏料。首先在12點鐘那塊塗上純白顏料。要塗滿整塊，包括邊緣，甚至溢出邊緣。

3. 用純黑顏料塗滿6點鐘那塊。

4. 混合白色和黑色顏料，調出剛好介於白和黑中間的灰色調。「盯緊」調出來的顏色，確定它屬於中等明度，然後把它塗在3點鐘的位置。（保留一些混合顏料，待會從黑調到白，亦即從6點到11點的位置還會用上它。）

5. 在先前調出來的中明度灰色顏料中分二次加入一些白色，增加其明度，然後分別塗在2點鐘和1點鐘位置

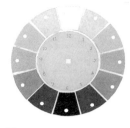

圖 6-3

（見上圖），每次明度增加的幅度要相等。用眼睛掃視這些顏色，看看從3點鐘的中明度灰色到12點鐘的白色，明度是否均勻地等比遞增。

6. 在中明度灰色顏料中分二次加入一些黑色，減低其明度，分別塗在4點鐘和5點鐘位置，每次明度減低的幅度要相等。同樣地，要確定從3點鐘的中明度灰色到6點鐘的黑色，明度是均勻地等比遞減。

你已經完成了明度輪的半個鐘面。現在瞇起眼睛仔細審視，看看從白到黑是否很均勻地逐步加深。如果任何一階顯得太深或太淺，調整混料，重畫一次。

7. 利用先前調好的各階灰色顏料，完成另外半個鐘面，即7、8、9、10、11的位置，這次是從黑到白逐步加強明度。中明度的灰色再次出現在9點鐘位置。

　　a. 把明度輪的內圈塗上淡灰色，色調介於第一級（非常淺）和第二級（淺）之間。這個內環，連同它正中挖空的小方塊，將是你的色相掃瞄器。

　　b. 最後一步：用打孔機在1到12每個明度階段上打一個洞，同時用鉛筆或原子筆在鐘面標上數字，請參看67頁完成的明度輪。

## 如何使用明度輪／色相掃瞄器

使用明度輪有三種方式：

- 第一，充作色相掃瞄器，辨識某個色彩的來源色彩，亦即色彩的第一個屬性。
- 第二，充作明度觀測器，辨識色彩的深淺明暗，亦即色彩的第二個屬性。
- 第三，充作相反明度觀測器，下面的一個練習題將會用

上它。明度輪一邊從白到黑，另一邊反過來從黑到白，這種設計十分容易找出相反的明度。

現在我們來練習使用這個明度輪／色相掃瞄器，請你照著以下的步驟做：

1. 用手舉起明度輪，伸直手臂，閉上一隻眼睛，然後透過輪子中央的小方孔色相掃瞄器凝視屋裡的某一個色彩（圖6-4）。
2. 辨認出這個色彩的來源色彩——亦即來自十二色色環的哪一個顏色。
3. 下一步，透過外緣灰階上的小洞來審視這個色彩。你可以用手轉動輪子，比對各個灰階明度，直到找出和這個色彩相符的明度（圖6-5）。
4. 根據12到6的鐘面數字，辨認出這個色彩的明度等級。請注意：明度輪也能讓你快速地找出相反明度（6到12），例如第二級的相反明度是第八級。

有了明度輪的協助，你已辨認出色彩的兩個屬性（色相和明度），這是要調配出一個色彩的先決條件（還剩下第三個屬性，也就是彩度，你會在第七章中學到掌握彩度的技巧）。接下來的明度探索之旅是要學習如何讓色彩變深及變淺。

## 如何讓色彩變深及變淺

你購買的每一罐、每一管純色顏料都有其明度等級。例如，淡鎘黃約等於明度輪的第一級，中鎘紅約等於中明度或第3級，而鈷紫顏色較深，約為第五級（圖6-6）。這些純色都可以摻入白、黑色來沖淡或加深。但是每種純色摻合顏料的反應都不相同，視其本身固有的明度而定。例如，要把黃色沖淡到近乎白色，只需加入少量白色顏料；然而，若要使鈷紫變淺到近乎白色，就必須加入比這多出很多的白色顏料。同樣地，要

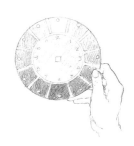
圖 6-4 用正中的小方孔判定來源顏色。

圖 6-5 用外緣的小洞來判定明度等級。

圖 6-6

使黃色變得近乎黑色，必須加入大量黑色顏料（混出來的顏色事實上是帶暗綠色的黑色）；但是，要使鈷紫近乎黑色，只需少量黑色顏料。

下面的習題是個很好的練習，能讓你看到在純色中逐步加入白色或黑色的結果。你要製作兩個明度輪，其一的右半從12點鐘的白色漸進到6點鐘的純色，左半則從純色反向回到白色。其二則是讓同一個色彩從12點鐘的純色繞一圈到6點鐘的黑色。71和72頁的圖6-7即是用群青原色顏料做出來的兩個明度輪。

## 習題6　建立兩個明度輪： 從白色到純色、從純色到黑色

### 第一部分：用白色來淡化色彩

1. 用色環模子在兩個9"×12"的插畫板上畫出兩個輪形。描摹圖形時，不必畫出內環和正中的小方塊色相掃瞄器。

2. 從十二個光譜色彩中挑出一個，把它的顏料和黑色及白色顏料放在調色盤上。在第一個明度輪的12點鐘位置塗上白色，6點鐘位置則塗上這個純色。

3. 從白色開始，逐步在白色顏料中加入純色，1到6點鐘每一階段等量遞增。保留每次混出來的顏料，供畫左半邊時使用。來到6點鐘位置的純色後，從頭檢查一遍，看看每一步是否很均勻。如若不然，重新調色再畫過。

4. 用先前調出來的各階段顏色，完成從7到12點鐘的左半圈。

5. 用鉛筆或原子筆在各個明度階段旁標上1到12的鐘面數字。

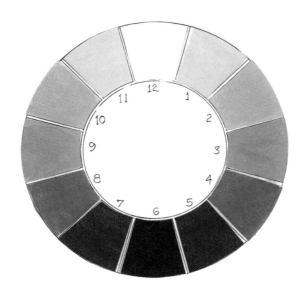

## 第二部分:用黑色來加深色彩

1. 現在要建立第二個明度輪。首先在12點鐘位置塗上同一個純色,6點鐘位置塗上黑色。

2. 在純色顏料中逐步加入黑色,使1到6點鐘每一階段的明度等比遞減。

3. 保留調出來的顏料(如果哪個階段不夠均勻,可以重新調色畫過),用它們完成從6點鐘黑色到12點鐘純色的左半圈。

4. 用鉛筆或原子筆標上1到12的鐘面數字。

你會發現,明度輪不僅美麗,而且極為有用。標上號碼的明度階段讓你很容易找出一個色彩的相反明度。這點很重要,因為和諧的配色經常包含一群顏色和彩度相同、但明度相反的色彩。想像一下:假設明度輪的鐘面有兩支連成一條直線的指針(下頁圖6-8),轉動它們時,你立刻就可以看出指針兩端的

圖6-7 群青純色的兩個明度輪之二（接前頁）

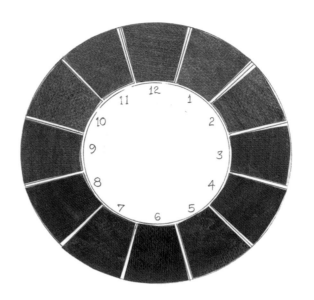

圖6-8 明度輪鐘面連成一線的指針指向相反的明度。

相反明度，例如1和7是相反明度，2和8、3和9、4和10、5和11、6和12也都是。

　　如果你有時間，用不同的色彩多做幾個明度輪，這會是非常有用的練習。例如你會學到，純紫本身的顏色就很暗，要用六個步驟從純紫調到黑色，必須十分精細，每一步只稍微加深一點點；反之，要用六個步驟把純紫調成白色，每一步都需要大幅的改變。你也會學到，加入黑色後，橙色和黃色發生什麼變化（橙變成褐色，黃變成橄欖綠）。你練習得愈多，對混色時顏色的變化了解得愈多，這將大大擴增你的混色知識庫。

## 讓色彩變淺的其他方法

　　要讓色彩變淺，也就是增加其明度，你十之八九要用到白色。不過也有別的方法，不是一律得用白色。例如，你不必把壓克力顏料當作像油畫顏料一般的不透明媒材，你可以把壓克力顏料加水稀釋，把它當作透明媒材使用，就像水彩一樣。顏

圖6-9 奧德利，〈白鴨〉，1753

這幅十七世紀法國藝術家奧德利的畫作，就是白色明度變化的最佳範本。如果你仔細瞧，你會發現白鴨的某些部分（例如翅膀下的陰影部分），以及白蠟燭陰暗的那一側，都近乎黑色。

料稀釋後，畫紙的白色會透出來，讓色彩顯得較淺。另一個方法是，在較深的色環色彩（例如永固綠）中加入較淺的色環色彩（例如淡鎘黃）。這會讓綠色略微變淺，不過也會讓它偏向黃綠色。要想創造出變化多端的明度，白色顏料是不可或缺的。但是，不管什麼顏料，通常都免不了要付出某種代價。

下面的事實也許會讓你感到很驚訝：在顏料中摻入白色有時會讓顏色變得「死氣沉沉」；如果這個顏料是由兩種或更多顏料混成的，加入白色後，影響尤其顯著。我曾在第三章中提過，畫磚牆時（38頁），最好在暗淡、帶橙色的紅色混合顏料中加入一點黃色，讓色彩恢復原有的鮮活。畫磚牆的混合顏料包含了四種顏色：用來調出紅橙色的鎘橙和中鎘紅，以及群青和永固綠，後兩者是用來調出藍綠色，以降低紅橙色的彩度。為了讓色彩變淺，畫家必須加入白色，但白色也使色彩變得死氣沉沉。

為了恢復色彩的活力，畫家改為加入一點黃色。為什麼用黃色，而非橙色，或加入更多紅橙色、甚至其他色彩呢？因為紅橙混合顏料中已包含了黃色（記得嗎？橙色來自於紅加黃），而藍綠混合顏料也包含了黃色（綠色來自於藍加黃）。因此黃色可以讓這兩個色彩變淺、變亮；反之，加入更多橙色或紅橙色，只會淹沒藍綠色加深色彩的效果，使一切回到起點。如果畫家加入新的色彩，例如紅紫或藍紫，混出來的顏料會變得像泥漿一樣，結果又得從頭開始。

## 讓色彩變深的另一方法

要讓色彩變深，也就是降低其明度，最便捷的方法就是加入黑色，但是在混合顏料中摻入黑色往往也會讓顏色變得死氣沉沉。另一個加深色彩的方法是，在黃綠或黃橙等較淺的混色中加入一個較深的色環色彩，例如藍或紫。這會讓那個較淺的色彩變深，改變色調，但看上去仍很鮮活。另一方面，把黑色加到黃色中會產生美麗的橄欖綠，黑色加到橙色和紅橙色中會

產生很有用的各種褐色色調。

## 總　結

　　判定個別色彩的明度，困難度很高，至於其中的原因，我們還不是很清楚。要評估一個色彩的明度，必須評估它和他者的關係，「關係學」比「分類學」困難多了。建立一個具體的灰階尺度，用它來參照比對，要判定某個色彩的明度就變得容易多了。假以時日，多做一些練習，你的心中自然會建立起一把無形的明度尺，取代具體的灰階。

# 07　用色環來了解彩度

彩度，色彩的第三個屬性，指的是色彩的鮮濁程度。不過，用「濁」（英文用語是dull）來形容低彩度，很容易造成誤導。以「濁」這個字眼的一般定義而言，低彩度的色彩其實並非混濁、昏暗無光。在色彩學的術語中，暗濁的色彩指的是因為加入其他色彩（通常為補色）或黑色，而變成較不鮮豔（彩度降低）的色彩。（譯按：因此也有人把色彩的第三個屬性定義為色彩的純度或飽和度。）

在色彩學詞彙中，「鮮」（英文用語是bright）這個字眼也有特殊的涵義。在建立色環的過程中，你會發現，你能得到最鮮亮的色彩便是從顏料罐或錫管中取出的純色。即使加入其他顏料，不論加入多少，都無法使純色變得更鮮豔。你可以讓純色變得更淺或更深（改變其明度），也可以讓它們更暗濁（降低其彩度），不過你無法讓它們變得更鮮亮。有意思的是，你可以讓純色「顯得」比較鮮豔，方法是把它們和其他色彩（尤其是其補色或黑、白二色）並排在一起。如此一來，同時對比造成的效果便會影響到色彩在視覺上的鮮亮程度。但是你無法增加純色固有的彩度，使它們實質上變得更為鮮豔（譯按：換句話說，純色擁有最高的彩度）。你也可以在暗濁的色彩中加入純色顏料，提高其彩度。但是，調出來的色彩永遠不會像直接從顏料罐或錫管中取出的純色那麼鮮豔。

下面的習題很簡單，不過這個有趣的小小實驗十分重要，它足以說明為何混合不同的顏料，尤其是成對補色，能夠降低彼此的彩度。這個問題很重要，因為懂得如何降低彩度，便是

色彩學的新手經常以為高明度的淺色色彩必定是高彩度，而深色色彩必定是低彩度。實情不盡然如此。極深的藍色也會很鮮豔，例如「亮海軍藍」這種織品的顏色。極淺的黃色也會很暗濁，例如田野上的枯草。

創造出調和色彩的最有力武器。

　　色彩學告訴我們，三原色混合後，會消除所有的色彩波長，成為黑色。如果我們有黃、紅、藍純光譜原色的色料，混合它們，很容易就可以調出純正的黑色。把印刷的三原色青、黃、洋紅等量混合，可以調出美麗的黑色（圖7-1）。但是，如果用一般的顏料來降低彩度，最多只能消除彩色，並無法達到純黑的地步。我的學生把這種沒有彩色的色彩稱為「鴉鴉烏」，雖然挺傳神，卻不盡公允，大部分低彩度的色彩自有其美麗之處。

圖 7-1 印刷三原色黃、青和洋紅等量混合，會產生美麗的黑色。

## 習題7　原色消除彩色之威力

1. 在調色盤上放上原色顏料：淡鎘黃、中鎘紅、群青。
2. 三原色各取等量，在調色盤中央混合。
3. 如果混出來的顏色顯得有點綠（藍加黃），可以多加一些紅色（綠色的補色）。如果混料有點橙（黃加紅），可以再加入一些藍色（它的補色）。
4. 如果混合顏料中還可看出任何彩色，繼續加入少量這個色彩的補色，調整顏色，直至看不出彩色為止。
5. 把調出來的無彩色顏料塗一些在紙張上，作為色樣（下頁圖7-2）。
6. 在已放有三原色的調色盤上再放上第二次色顏料：橙、綠、紫。
7. 混合藍和橙，不斷調整，直到消除所有彩色，達到無彩色的地步。把調出來的顏色塗在第一個色樣旁。
8. 混合紅和綠，直到調出無彩色為止。再做一個色樣。
9. 混合黃和紫，直到調出無彩色為止。再做一個色樣。
10. 現在比對一下這四個色樣：第一個是用三原色混成的，其餘是用一個原色及其補色混成（圖7-2）。用一對補色和用三原色混出來的無彩色，效果不會完全一樣，因為顏料的化學結構有所不同。但是所有調出來的無彩色都

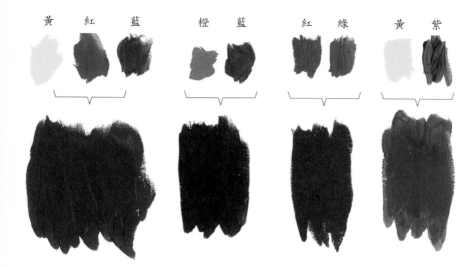

黃　紅　藍　　橙　藍　　紅　綠　　黃　紫

圖 7-2 三原色，以及
任何一對補色，以等
量混合時，會消除所
有的彩色。

記得嗎？任一對補色即
包含了完整的三原色。

「這樣兩個（互補）色彩
是一對奇怪的夥伴。它
們彼此相反，卻又互相
需要。兩者並列時，它
們相互刺激，彼此皆變
得鮮明無比。兩者混合
時，它們彼此消滅，融
成灰黑一片，就像水火
一般。」
──伊登，《色彩藝術》

非常接近原色混出來的無彩色。

11. 在你的色環中央小圈塗上最接近理想的無彩色顏料，亦
即反映出最少彩色者。色環中央有一圈無彩色的好處
是，每當你使用色環時，它可以提醒你：

- 三原色等量混合，會完全消除彩色。
- 每一對補色（色環上正對面的兩個顏色）都包含了完
整的紅、黃、藍三原色，因此每一對補色混合後，即
會消減彼此的彩度，達到無彩色的地步。
- 你可以在一個色彩中逐步加入其補色，使它的彩度
（鮮豔度）逐步降低。

這個練習可以讓你驗證三原色的相互影響力。親眼目睹它
們消除彩色的威力後，你可以避免新手常犯的錯誤──許多學
畫者為了調出某個色彩，往往不斷加入一個又一個顏料。混合
補色，可以產生美麗的低彩度色彩，但是加入第三個和第四個
顏料，會完全消除所有彩色，結果造成大量的「泥漿」。

你極少需要用到三原色徹底消除彩色的「原力」，不過你

經常要用上補色，因為一對補色可以提供能降低色彩彩度、卻不致摧毀其固有色澤的三原色。在往後的練習中你會看到，醇厚的低彩度顏色提供了深沉嘹亮的音符，讓鮮豔程度較低的色彩也譜出美麗的歌曲。

　　大自然是這種色彩學現象最好的典範。自然界主要的色彩大多是低彩度的褐色、綠色和藍色，它們鋪陳出一個深沉厚實的背景，讓花朵、葉子、鳥羽、魚鱗等高彩度的色彩展現最亮麗的姿色（圖7-3）。

美術教師間有個說法：剛開始使用色彩的新手在學到調出美麗色彩之前，往往製造出十加侖的「泥漿」。這既浪費錢，又令人洩氣。我希望，透過這些練習能讓你免除這種挫折。

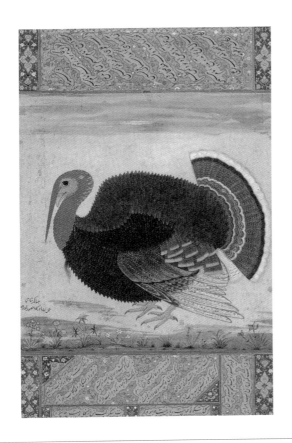

圖7-3〈雄火雞〉，1612，樹膠水彩、紙，13.3×12.7cm，印度蒙兀兒王朝繪畫。

## 習題8　建立彩度輪：
### 從純色到無彩色、從無彩色到純色

　　現在我們要建立一個彩度色環，這裡我們把它稱作「彩度輪」。彩度輪和色環及明度輪一樣，也分成十二個階段，沿著一個鐘面排列。你必須利用補色，讓一個色彩從12點鐘的純色推進到6點鐘的無彩色，在這個過程中逐步小幅加入等量的補色，直至消除這個彩色。然後從6點鐘的無彩色開始，再逐步加入純色顏料，直至回歸到12點鐘的起始色彩。這可以讓你練習如何降低色彩的彩度，以及如何加入純色，讓它恢復最高的彩度。這個程序適用於所有色彩，只要建立某個色彩的彩度輪，你便可以用它來推演其他色彩的彩度等級。

圖7-4a 橙和藍這對補色的彩度輪。鐘面設計讓使用者很容易判定相反的彩度。

1. 用你的色環模子製作一個彩度輪。畫出輪子中央的小環，但去掉充作色相掃瞄器的小方塊。

2. 挑選一對補色：橙和藍、紅和綠、黃和紫、紅橙和藍綠，或其他在色環上彼此相對的任何兩個顏色。

3. 假定你選了橙和藍。圖7-4a是鎘橙及其補色群青的彩度輪。把從顏料罐或錫管中取出的鎘橙顏料塗在12點鐘位置。請注意，你的畫筆和清洗畫筆的水必須十分乾淨。這個鎘橙色彩是你所能達到最鮮豔的橙色。

4. 在輪中央小環塗上橙色的補色群青。

5. 在調色盤的橙色顏料中加入一點群青，降低其彩度，把調出的顏色塗在1點鐘位置。

6. 重新調色，稍微增加群青的分量，把調出的顏色塗在2點鐘位置。

7. 再增加群青的分量，塗在3點鐘位置。此時你已在無彩色的半途，調出的顏色看上去應該仍是橙色，不過是很暗濁的橙色（圖7-4a）。

8. 繼續加入更多群青，塗在4點鐘和5點鐘位置。

9. 當你來到6點鐘位置，你調出來的顏色便成了無彩色——看上去既非橙色，亦非藍色，因為彩色都已經被消除了。（記得嗎？橙色是由黃和紅混合而成，橙加上藍便包含了完整的三原色。）

10. 檢查一遍1到6點鐘的顏色，看看是否每一步都等比遞減。如果有哪一步不均勻，重新調出正確的顏色，再畫一次。

11. 繼續調色，完成整個彩度輪。從6點鐘的無彩色開始，逐步加入橙色顏料，直至來到11點鐘略微暗濁的橙色（參看圖7-4b逐步改變彩度的橙／藍彩度輪）。

12. 在內圈鐘面上用鉛筆標出數字。

圖7-4b 這個彩度輪由12點鐘的藍色開始，然後逐步加入橙色降低其彩度，在6點鐘位置成為無彩色。因為光譜藍色的明度比光譜橙色低，從藍色到無彩色的各個步驟，變化的幅度比從橙色到無彩色小。

有了這個「鐘面記憶輔助器」，便很容易判斷各個顏色的相反彩度，看出彼此的關係（圖7-4b）。彩度的第一級位於第七級的正對面。6點鐘位置無彩色的對立面是12點鐘鮮豔的純藍。在第八章中，我們將練習運用相反的明度和彩度來調和色彩。

## 習題9　練習辨識色相、明度和彩度

透過調色和上色的過程，你已經對色彩的三個屬性做了實際演練，現在該練習辨識色彩了。看看你的周遭，觸目所及的每一個色彩，包括木製家具的色彩，都是可以辨識的。試試看吧！你要做的是用色彩的三個屬性來解讀它。先決定它的來源色彩是什麼，再評估它的明度和彩度。你可以用文字或數字來標示明度和彩度，更精確的作法是兩者並用，例如：亮紅（第二級彩度）、暗紅（第五級彩度）；中明度（第三級）藍綠、高明度（第二級）藍綠。你能揣想出這兩對色彩的樣貌嗎？

1. 下頁圖7-5有六個色彩，參考你的色環、明度輪和彩度輪，說出它們的色相、明度和彩度。

2. 把你的色環、明度輪和彩度輪放到一邊，從周遭事物中

圖 7-5 指出下列各個色彩的來源色彩、明度和彩度（答案在 84 頁）。

挑出一個色彩，說出它的色相、明度和彩度。

3. 挑出一個木製物品，辨識其色彩的三個屬性。

4. 挑出一個金屬物品，辨識其色彩的三個屬性。

5. 挑出一個用單色布料做成的物品，辨識其色彩的三個屬性。

6. 請記住：每天空閒時要多利用你看到的色彩來練習。

如果可能，再做一個彩度輪會是很好的練習（若你有時間，多多益善）。你已有了模子，就能輕鬆快速做出一個彩度

輪。這次你可以選另一組補色，例如黃橙和藍紫這兩個第三次色。你的「心之眼」能否揣想出這兩個色彩混合後的變化？如果答案爲否，我建議你務必動手做一個彩度輪，實際試試看。

## 降低彩度的其他方法

你可能有一個疑問：「爲何不乾脆用黑色來降低彩度？」黑色是很重要的繪畫顏料，依我之見，我們的調色盤上絕對該有它的一席之地。有些印象派大師排斥黑色，因此一些藝術家有時仍會建議我們不用黑色。你在第五章中已經看到，就降低明度而言，黑色很有用，同時它又能讓色彩保留一些它原有的鮮豔。在群青中加入黑色會產生很深（第五級明度）但中等彩度的藍色；在茜紅中加入黑色會產生很深（第五級明度）但中等彩度的紅色。先前我曾提過，在純色顏料中加入黑色，有些組合會產生料想不到的有用色彩。例如，將鎘橙摻入不同分量的黑色，可以調出各種美麗的褐色色調；在淡鎘黃中加入黑色，可以調出鮮豔美麗的橄欖綠。你可以自己試試看。

用黑色來降低一個色彩的彩度，的確很有用，但有時可能太有用了，尤其當這個色彩本身就是由兩個或更多顏色混合而成時，結果往往造成非常死板、平淡的色彩。相反地，如果用補色來降低彩度，你會得到非常活潑的色彩，反映出它起源的光譜色彩之活力。

現在你已經掌握了必備的知識和實際技巧，可以信心十足地開始學習創造和諧的配色。在前面幾章中，你已了解色環的重要性以及如何用它的十二色來辨識色相，學到如何用色相掃瞄器來避免色彩恆常性和同時對比的效應、正確辨識色相，你也學到如何利用灰階鐘輪判定色彩的明度。讀完本章後，你也學到如何用補色來操縱色彩的彩度。下一章你將把這些知識付諸實踐，創造出色彩調和的畫作。

很少有人想過宇宙是什麼色彩，直到兩個月前約翰霍普金斯大學的天文學家用一組色彩光譜做了計算，得出一個結論：平均來說，宇宙是淡土耳其藍，或是比這更綠一點的色調。但是這些科學家的電腦編碼系統出了個差錯，造成他們的誤解。重新解讀資料後，得出的結果是「非常接近白色，也可能是米色」。天文學家煩惱地宣布：「這要叫作什麼顏色，歡迎大家指教。」
── 威爾佛（J. N. Wilford），引自《紐約時報》，2002 年 3 月 2 日

黃綠
中明度（第三級）
低彩度（第四級）

黃橙
高明度（第二級）
中彩度（第三級）

藍綠
低明度（第四級）
中彩度（第三級）

藍
高明度（第二級）
高彩度（第二級）

紅
低明度（第四級）
中彩度（第三級）

紅橙
高明度（第二級）
高彩度（第二級）

圖 7-5 的答案

# PART III

法柏（Manny Farber, 1917-）
眼睛的故事（*Story of the Eye*）
1985（局部放大）
油彩、石墨，遮蓋式膠帶、紙板，99.4×457cm
聖地牙哥現代美術館
里特曼（Philipp Scholz Ritterman）攝影

# 08 什麼造成調和的色彩？

有一個問題至今沒有答案，那就是：「什麼造成調和的色彩？」一般的認知是，所謂調和的色彩，就是讓人愉悅的色彩組合（或說配色），不過這個定義並不能告訴我們如何達到色彩的調和。這和音樂不一樣：和聲學研究樂音的科學性質，讓科學家能夠明確地界定和聲，以及如何達到樂音的和諧。

德國詩人兼科學家歌德本身並不畫畫，據說他很想知道是什麼構成調和的色彩。音樂家朋友告訴他，他們對和聲學已研究得很透徹，也建構出一套律法。那色彩呢？歌德去找他的藝術家朋友解惑。然而，讓他感到意外和沮喪的是，沒人能提出滿意的回答。後來他寫了一本厚厚的《色彩論》，探討色彩的問題，有部分原因即是受到這些事所啓發。他的朋友責怪他，說他意圖建立調和色彩的規則，綁手綁腳，限制創意的發揮。他辯解道，規則是很重要的，旁的不說，了解規則才能打破規則。

那麼如何達到色彩的調和？幾乎所有的色彩學家都曾提出各自的理論。有人提出類似色體系，有人說要用補色、三聯體（在色環上居於等距位置的三個色彩，圖8-1）或四聯體（色環四端的色彩，圖8-2），還有的人，包括德國色彩學家伊登，則認爲以上全都適用。

美國藝術家阿伯斯是色彩學家，也是位教師，他在《色彩的相互作用》一書中強調，要製造調和或不調和的效果（他認爲二者同等重要），量化的色彩關係扮演了關鍵角色；所謂量

德國作家兼科學家歌德談及他耗費十年心血的《色彩論》時說道：「對於我的詩作，我絲毫不覺得自傲……但是在當代群倫之中，唯有我知道艱難的色彩科學真相，對此我可是十分自豪。」

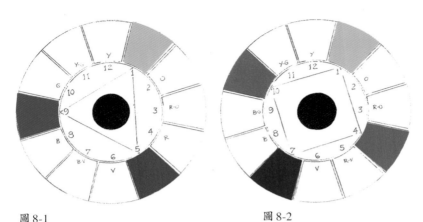

圖 8-1

圖 8-2

圖 8-1 等距的黃橙、紅紫、藍綠三聯體。請找出紅橙和藍紫的另一個夥伴。三聯體等量混合後會消除所有的彩色，變成無彩色。

圖 8-2 居於色環四端的黃橙、紅、紅紫、綠四聯體。請找出紫和黃的另二個四聯體夥伴。四聯體等量混合，也會彼此消滅，變成無彩色。

化的色彩關係，就是某個色彩與其他色彩所占面積和位置的相對關係。

## 調和色彩的美感反應

　　說到色彩的調和，很奇特的一個現象是：無論我們有沒有受過色彩學的訓練，我們都知道哪些色彩組合讓我們賞心悅目，雖然我們不知道為何如此或如何製造出這種組合。當我們看到讓我們特別喜歡的色彩組合時，我們會產生一種「美感反應」（有時也稱為「美感經驗」）。依照知名藝術史學家兼藝評家宮布利希（E. H. Gombrich）的說法，美感反應是一個「惡名昭彰地不可捉摸的概念」。也許詩句才能描述這種感受，英國詩人華茲華斯（William Wordsworth）寫道：

　　我心雀躍，當我目睹
　　天邊的彩虹……

　　佛洛伊德說：「美的感受造成一種特殊的、微醺的感覺。」希臘哲學家蘇格拉底說：「美是一種柔軟、細緻、滑溜的東西，這種性質讓美很容易溜進來，占據我們的心靈。」

「概而言之，所有的補色對，以及在十二色色環上形成等邊或等腰三角形的三聯體色彩、形成正方形或長方形的四聯體，它們的色彩都是調和的。」
──伊登，《色彩藝術》

「我們要強調的是，色彩的調和雖然通常是配色的主要目標，卻非色彩間唯一值得冀求的關係。色彩就像音樂一樣，不協調音和協調音同樣美好……要達成這一切，主要是透過量的改變，造成支配性、重覆性、以至位置的改變。」
──阿伯斯，《色彩的相互作用》，1963

藝術史學家史蒂芬（Michael Stephan）在他1990年《美學的變化理論》一書中提出一個看法：美感經驗發源於大腦右半球，當各個部分凝聚成一個協調的整體時，它們和諧的關係激發了右腦的美感反應。史蒂芬認為，我們的左腦感應到這種撼動心靈的喜悅，刺激它的語言中樞亟於透過語言來抒發右腦產生的感覺。

我在本書中採用歌德的看法。歌德認為，有些調和的色彩組合引發了人們的喜悅感受，可能和一種稱作「殘像」（after-image）的現象有關，這顯示人類的大腦渴望色彩三屬性建立平衡的關係。

## 殘像現象

殘像是補色所產生的「鬼影」，雖說是「鬼影」，它卻是個美麗的幻象：如果你凝視一個色彩一段時間後，把視線轉移到其他沒有色彩的平面上，就會產生這個色彩的補色虛影。這是色彩最為驚人的一個視覺現象，幾世紀以來吸引了許多科學家探究。

請看圖8-3。集中注意力凝視藍綠菱形色塊正中的小黑點，為時大約20秒（從1慢慢數到20）。然後用手掌遮住菱形，很快地把視線轉到菱形右側的小黑點。一瞬間，空白的頁面上出現了一個閃亮的紅橙色菱形，這個影像會逗留幾秒鐘，然後逐漸消失。你發現了嗎？紅橙是藍綠的補色，兩者在色環上處於相對位置。

再看圖8-4（92頁）這個例子。凝視黃色長方形色塊正中的小黑點，然後把視線轉到右側的小黑點。同樣地，空白處出現了一個紫色的長方形（紫色是黃色的補色）。黑白二色的圖像也會造成相同現象，請看圖8-5（92頁）。

「這是怎麼一回事？」你可能大惑不解。數百年來，其他的人也有相同疑問。1883年，歌德描述他的親身經驗：「傍晚時我走進一間酒館，一位美貌的女郎隨後走進屋裡，她皮膚白

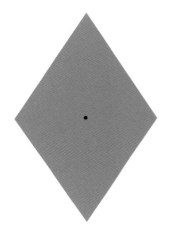

圖8-3 凝視菱形中央的小黑點，慢慢從1數到20，然後把視線轉到右邊空白處的小黑點。

晳、一頭黑髮，穿著一件紅色上衣。我目不轉睛盯著她瞧，當時她站在我前方，隔了一些距離，半身籠罩在陰影中。她隨即轉身走開，此時我面前的白牆上浮現一張黑色的臉孔，籠罩在一圈亮光中，而裹著她曲線玲瓏身形的衣服變成了美麗的海水綠。」

我依照歌德的描述畫了幅「美貌女郎」（93頁，圖8-6）。你可以凝視她的項鍊，從1慢慢數到20，然後把視線轉到右邊空白長方形中央的小黑點。你的眼／腦／心系統會複製出歌德的經驗。

歌德對這個現象的分析是：「我們從實驗中可以知道，當視網膜的各個部分接觸到彩色物體，恆常性定律會造成相反色彩的產生；當整個視網膜面對單一色彩時，也產生了同樣的效應……每個明確的色彩對眼睛都是一種侵犯，逼使眼睛起而抗衡。」

科學家對殘像現象提出了各種解釋，有一派理論是：不斷凝視一個色彩，讓眼睛的色彩感覺細胞產生疲勞，因此它們製造出補色殘像來恢復視覺平衡。至今我們只知道，殘像是一種短暫的視覺感覺，其確切起因仍然不明。不論其肇因為何，這

「當眼睛看到一個色彩時，立刻激發了它的活動，而它的天性必然讓它無意識地、自然而然地立即製造出另一個色彩，連同原先的色彩，這使色彩的循環趨於完整……為了達到完整、為了滿足自身，眼睛便轉向其他沒有色彩的空間，在那兒製造出缺漏的色彩。這就是所有調和色彩之基本規則。」
——歌德，《色彩論》

圖 8-4 再做一個殘像
試驗：先凝視黃色長
方形中的小黑點，慢
慢數到 20 ，然後轉
而凝視右邊的小黑
點。

圖 8-5 凝視下圖中央
的小黑點，慢慢數到
20 ，然後轉向右邊空
白處的小黑點，直至
出現下圖的反轉圖像
（這通常只需 2 到 3
秒）。

種人類視覺系統的奇特機制，和我們對和諧色彩組合的美感反應，兩者之間可能存在著一種關聯。

## 殘像及色彩的三屬性

殘像永遠是你凝視的色彩之補色。不只是色環上的鮮亮色彩如此，任何色彩都一樣。如果你凝視高彩度的鮮綠色，產生的殘像便是高彩度的鮮紅色。如果你凝視暗淡的綠色，殘像便是暗淡的紅色。我們的大腦和視覺系統顯然企求完整的原色三聯體，因此它們製造出一個色彩的補色，二者的明度和彩度完全相同。我認為，殘像現象加強了補色、明度及彩度在調和色彩上的功能，其作用遠超過任何其他色彩學現象。

下頁圖 8-8 的〈紅藍綠，1963〉是美國藝術家凱利的傑作。這幅畫將近 7 呎高（212.1 公分），寬度超過 11 呎（345.1 公分）。《洛杉磯時報》藝評家奈特（Christopher Knight）對這幅畫作了精闢的分析：

「……紅、藍、綠並非混合顏料時所用的三原色（黃取代綠），它們是混合投射光的三原色。凱利的畫作創作於 1963

大腦左半球：掌管語言、分析及邏輯等認知模式　　大腦右半球：掌管視覺、感知、綜合及關係等認知模式

前

後　　腦

脊髓

圖 8-7

年，那時正值全美各地紛紛開始使用彩色電視，這只是巧合嗎？凱利畫的不是普普藝術，但是他的畫並未忽視時代精神。

　　畫中的色塊都經過仔細的計算。紅色和比它稍寬的藍色色塊似乎是從左上方和右上方垂掛下來，而藍色下襬形成一個弧度，比紅色長方形下端的直線略低一點。紅藍之間的『畸零地』塗成綠色。

　　由於綠色色塊的『畸形』，我們的眼睛自動把紅藍色塊看成是襯在綠色背景上的前景形體。但是這幅畫隨即成為一個平面的二維場域，沒有深度的感覺，也沒有空間中物體的感覺。這有幾個原因。

　　其一是色彩的相對分量：寧靜的藍色比熾烈的紅色多一些，兩者襯在綠色上，形成平衡的態勢，綠色霎時顯得近乎中間色。其二是，耀眼的紅色裹在看上去很穩重的長方形中，而給人寧靜感覺的藍色則是擺盪、俯衝而下的形狀。並排的紅綠

圖 8-8 美國畫家凱利（Ellsworth Kelly, 1923-），〈紅藍綠，1963〉，油彩、畫布，212.1 × 345.1cm。

二色在畫面左側形成一道躍動的視線，而右側較長的藍綠邊界線則顯得非常穩定。

最後一點是：不規則的綠色色塊延伸到紅色長方形和藍色曲線形的下方，直到畫布兩端。它似乎把一切『鎖定』，讓一切各就各位。這幅畫極其複雜，它精心編排尺寸、形狀、色彩、線條和構圖，構成協調的整體，而一眼看上去它卻顯得簡單之至……」（引自奈特〈召喚色彩〉一文，刊於2003年3月23日《洛杉磯時報日誌》。）

這幅畫有許多了不起的成就，另一項成就則是：它會激發多重殘像。因為畫作非常巨大，你每次可以只專心凝視其中一個色彩。如果你凝視藍色，約20秒鐘後再轉向紅色，長方形中央會變成亮橙色。如果你凝視紅色，再轉向藍色，藍色會變成藍綠色。同時，中央的綠色在邊緣處似乎會改變明度，使整幅畫呈現色彩流動的感覺。

幾年前我在教導幼童繪畫時有個鮮活的經驗，可能足以顯示人類大腦對補色的渴望。有一個約六歲大的男孩，他在一大張紙上塗滿厚薄不一的鮮綠色顏料後，停下手來看著他的畫。我問道：「畫完了嗎？」他若有所思地又端詳了一會兒，拿起一枝沾滿紅色顏料的畫筆，在他的綠畫上滴了幾滴紅色，這才放下畫筆說：「好，畫完了。」

# 色彩的平衡：
# 孟賽爾的色彩調和理論

美國知名色彩學家孟賽爾在他1921年的鉅作《色彩的文法》中提出一個色彩調和理論，他這套理論是以色彩平衡的概念為基礎。不過，孟塞爾的理論有個大問題：他的書艱澀難懂，他的想法經常需要透過朋友和同事來闡釋解說。

我從未完全掌握他的理論，直到我開始讓我的學生做色彩變化練習，如第三章所述。我設計出這個習題，為的是要教導學生如何觀察和調配色彩。習題本身其實很簡單，學生用一組

孟賽爾一位同事寫道：
「孟賽爾實在不擅長寫
作，儘管他思考、講話
都很有條理，他顯然下
筆維艱。」
——克理蘭（T. M.
Cleland），《孟賽爾：色
彩的文法》，1969

色彩來練習（選什麼色彩都可以，不論是美是醜、平淡或俗豔），在不使用其他色彩的情況下，他們要把這組色彩轉化成它們的補色，再轉化成相反的明度和彩度，最後形成平衡、悅目、甚至十分美麗的調和色彩。他們畫完後，我赫然發覺，他們在色彩的三屬性上完全達到了平衡，正如孟塞爾所建議的（儘管他使用的言詞十分晦澀）。讓色彩在一個封閉、凝聚的組合中取得平衡，就像施了魔法般，立刻創造出和諧的效果。

我認為，這種平衡色彩的方法造成一個閉鎖的、具有連貫性的色彩組合，用諾貝爾獎得主精神生物學家史培利的說法，也就是一個「密合系統」（參見90頁邊註引文）。在這個密合系統中，每種色彩的三個屬性都同步改變，沒有一個色彩和其他色彩是「不搭調」的，就像賦格曲，主題旋律重複出現在不同的部分。我也認為，色彩在三屬性上全面達到平衡，便引發了我們的美感反應，讓我們感到賞心悅目。

## 什麼是平衡的色彩？

人類的大腦顯然對色彩有一些企求，要使一組色彩達到平衡，便意謂著要滿足這些企求：

- 在一幅圖畫中，每個色彩都有對等（明度和彩度與其相同）的補色。
- 每個色彩都有相反的明度。
- 每個色彩都有相反的彩度。

聖地牙哥現代美術館製作色彩標誌的例子，便足以說明如何運用這點來解決現實生活中的色彩問題。色彩在塑造企業形象中扮演了關鍵角色，如今幾乎每個企業都希望公司標誌、信箋、廣告、車輛上都有代表他們的識別色彩。聖地牙哥現代美術館館長委託一間叫作「2×4」的紐約設計公司，替該館設計新的識別標誌，圖8-9就是他們的成果。圖樣用的基本顏色是淺色（第二級明度）、鮮豔（第二級彩度）的藍色及其補色

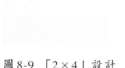

1
2
3
4
5
6
7

圖8-9 「2×4」設計公司製作的美國聖地牙哥現代美術館識別標誌之演色表。

──同樣淺而亮的橙色。以下是這個標誌的色彩轉化過程。

設計師先從（1）亮淺藍色和它的補色，以及（2）亮淺橙色開始，然後加入：

（3）很淺的暗藍色
（4）深亮橙色
（5）很深的暗橙色（深褐色）
（6）很深的暗藍色

經過轉化，形成了六種色彩（圖8-9）。

最後，「2×4」的設計師神來一筆，加入極淺（第一級明度）而鮮豔（第二級彩度）的一抹白色（圖8-9的7）。

添加的白色很淡，不至於破壞整體和諧，卻帶來一點新奇的趣味，十分符合美術館的現代精神。

聖地牙哥現代美術館標誌，基蘭（Carlos Guillen）攝影。

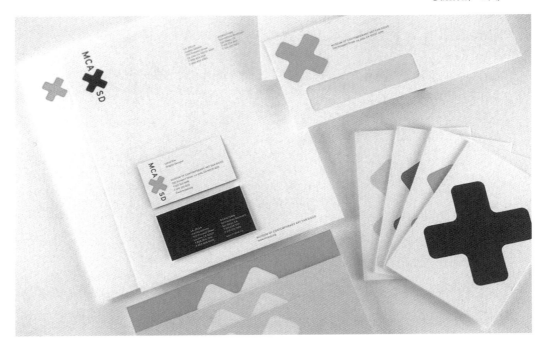

現在你對色彩已掌握了新的知識，你可以在你自己的生活環境中發揮這種知識。如果你從兩種色彩開始，例如藍和綠，這兩個色彩各自經過同樣一套轉化程序，形成約十六個色彩。要調和這麼多的色彩，自然更加困難，你必須仔細注意各個色彩的相對分量。

　　在下一章中，你將進行一個包含了色彩轉化、平衡及調和的練習。透過這個練習，你將把以下所有這些學到的知識付諸實踐：

- 如何利用色環來辨識十二色色環上來源色彩（三原色、三個第二次色、六個第三次色）所衍生的色彩。、
- 如何區分個別色彩，避免色彩恆常性及同時對比所造成的效應。
- 如何調出和你所看到色彩一致的顏色。
- 如何辨識及調出補色。
- 如何運用色彩的屬性，調出具有特定明度和彩度的色彩。
- 如何運用色彩的屬性，調出相反的明度和彩度。

# 09  創造調和的色彩

關於調和的色彩，很重要的一點是：你幾乎可以從任何一個或一組色彩著手，不論是單一色彩，或隨意揀選的二到四個、甚至五個色彩，只要把它們轉化為對等的補色（明度和彩度相同）以及相反的明度和彩度，便能創造出美麗和諧的色彩構圖。下面的練習可以讓你親眼目睹這種轉化過程所創造的結果。

## 習題10  利用補色及色彩的三屬性轉化色彩

這個習題和之前的不一樣，步驟更多、更具挑戰性。你可以分成幾階段進行，每階段約30分鐘。這個習題融合了基本的色彩知識，能讓你更深刻了解色彩的結構。此外，你會創造出非常美麗的作品，不但你自己看了喜歡，別人也會覺得賞心悅目。圖9-1~9-5是我的學生做出來的一些成果。

圖 9-6 在 10"×10" 插畫板四周貼上低黏度遮蓋式紙膠帶。

### 第一部分：預備步驟

1. 你需要一塊 10"×10"（25×25cm）的插畫板和¾吋寬度的低黏度遮蓋式紙膠帶。在紙板四周貼上紙膠帶，膠帶的一邊與紙板邊緣等齊，讓四周被遮住的部分完全劃一。畫完撕下膠帶時，畫作周圍即呈現一道¾吋寬的白邊（圖9-6）。

圖 9-7 10"×10" 布樣

2. 挑選圖樣：找一塊花布或包裝紙，甚至壁紙也好，只要你喜歡它的圖案和顏色。裁下一小塊 10"×10" 圖樣（圖9-7）。其實，不論用什麼圖案和顏色，都能創造出美麗

圖9-1a 作者的學生克莉里（Lorraine Cleary）所用的布樣，以及依照布料實際色彩調配出來的原始色彩（局部）。

圖9-1b 上圖的分解圖：1.布樣；2.用原始色彩著色的部分。

圖9-1c 完成後的全圖及分解圖：1.布樣；2.原始色彩；3.與原始色彩完全對應（明度及彩度相同）的補色；4.原始色彩之相反明度；5.原始色彩之相反彩度；6.回歸到原始色彩。

圖 9-2a 學生哈思汀
斯（Lisa Hastings）
的布樣以及調配出
來的原始色彩（局
部）。

圖 9-3a 學生索柔安
（Vivian Souroian）
的布樣以及調配出
來的原始色彩（局
部）。

圖 9-2b 上圖的分解
圖：1.布樣；2.原
始色彩。

圖 9-3b 上圖的分解
圖：1.布樣；2.原
始色彩；3.原始色
彩的補色；4.原始
色彩之相反明度。

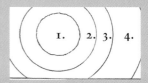

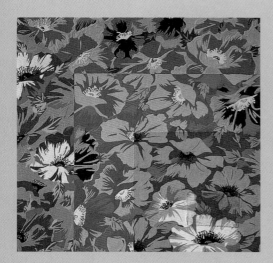

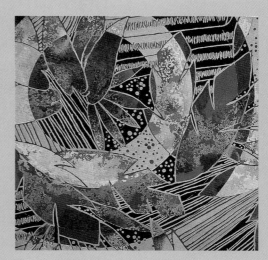

圖 9-2c 完成後的全
圖：1.布樣；2.原
始色彩；3.與原始
色彩明度及彩度相
同的補色；4.原始
色彩之相反明度；
5.原始色彩之相反
彩度。

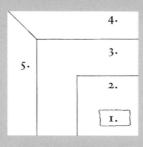

圖 9-3c 完成後的全
圖：1.布樣；2.原
始色彩；3.原始色
彩的補色；4.原始
色彩之相反明度；
5.原始色彩之相反
彩度；6.回歸到原
始色彩。

圖 9-4a 學生阿爾佛
德（Carla Alford）
的布樣以及調配出
來的原始色彩（局
部）。

圖 9-5a 學生羅艾斯
舍（Troy Roeschl）
的布樣以及調配出
來的原始色彩（局
部）。

圖 9-4b 上圖的分解
圖：1.布樣；2.原
始色彩。

圖 9-5b 上圖的分解
圖：1.布樣；2.原
始色彩。

圖 9-4c 完成後的全
圖：1.布樣；2.原
始色彩；3.原始色
彩的補色；4.原始
色彩之相反明度；
5.原始色彩之相反
彩度；6.回歸到原
始色彩。

圖 9-5c 完成後的全
圖：1.布樣；2.原
始色彩；3.原始色
彩的補色；4.原始
色彩之相反明度；
5.原始色彩之相反
彩度；6.回歸到原
始色彩。

圖9-8 布樣的黑白影本

圖9-9

圖9-10 剪掉一小塊的布樣

的結果。不過，既然你要花上不少時間做這個練習，最好挑個你喜歡的圖案和顏色，做起來也開心。你可以參考圖9-1~9-5，看看別人都選擇什麼圖案。

3. 如果你挑了塊布料，我建議你用黑白影印把10"×10"布樣印下來，因為把石墨紙墊在紙張下拓描圖案，比使用布料容易多了。如果你用的是包裝紙或壁紙，自然不需要複印來描圖。不過，做一個黑白複本，當你要轉化明度時可能很有用（圖9-8）。

4. 用膠帶把布樣影本或包裝紙、壁紙圖樣貼在插畫板上，在圖樣和紙板間放入一張石墨紙，把圖案拓到紙板上。

5. 用鉛筆把10"×10"的圖樣分成六區（圖9-9），隨便你怎麼分，不論是方塊或圓圈等幾何形狀、漩渦形狀、對角斜線或輻射狀區塊都可以（參看圖9-1~9-5）。你可以用鉛筆在每一區輕輕標上數字。

6. 現在再回到你從布料或包裝紙、壁紙剪下來的10"×10"樣本。從樣本上挑出一小塊，這一塊必須包含了圖案的每一個顏色。你需要的長寬約為1 ¾"到2 ¾"（約4.4~5.4cm），剪下這一小塊。它可能是方形、圓形、三角形、橢圓形或不規則形狀，視圖案而定（圖9-10）。

7. 把剪下來的小塊布樣或紙張貼到拓了圖案的紙板上。你可以用普通的透明膠水把它黏在它的位置上，也可以用布料專用膠水（手工藝品店有售）。這將是六區中的第一區。第一區提供了畫作的起始色彩（圖9-11）。

## 第二部分：實際步驟

以下是你在這六區所要做的事。從第二區到第六區，每一步你都會用上你在前面學到的色彩知識。

- 第一區：把剪下的小塊布料或花紙，依照它的位置，貼到插畫板上。

- 第二區：觀察布料或花紙的色彩（即「原始色彩」），辨識它們的色相、明度及彩度，按照這三屬性調出完全相符的色彩，塗在插畫板的拓印圖上。
- 第三區：辨識原始色彩的補色，調出完全對等的補色，亦即明度及彩度和原始色彩一樣的補色。
- 第四區：辨識及調配出原始色彩的相反明度。
- 第五區：辨識及調配出原始色彩的相反彩度。
- 第六區：重新調配出原始色彩。

圖9-11 把剪下來的小塊布料貼在拓印的圖案上。

## 第二區至第六區的指示

【第二區：原始色彩】

　　要調出和布料或花紙真實色彩完全相符的顏色，必須觀察樣本的各個色彩，辨識它們，然後把它們調配出來。複製色彩聽起來簡單，卻是非常重要的繪畫技巧。試想，如果你要畫某人的肖像，卻不知道如何調出和他的肌膚、頭髮及衣服一模一樣的顏色，那可是下不了筆的。你在第二區的目標即是：把第一區樣本中的每個色彩複製出來。

1. 第六區也要塗上原始色彩。如果你在為第二區上色時，也用調好的顏料同時為第六區上色，這當然可以節省時間和精力。但我建議你等到完成前五區後，再為第六區重新調色和上色。這是很好的經驗，你會發現你學到了多少，因為這次你調起色來更加得心應手。練習次數愈多，學得愈快。功夫不會白費的！
2. 準備好你的調色盤和畫筆（請參照第四章的指示）。
3. 先從貼在第一區的圖樣中挑出一個顏色（參看圖9-12）。
4. 首先要觀察這個顏色、辨認它。你可以把明度輪中央的小方孔色相掃瞄器直接罩在這個顏色上，把它孤立出來，這樣觀察得更清楚。你要問自己的問題是：

圖9-12 圖中的第一區是布樣，第二區塗上了調配出來的原始色彩。

- 這是什麼顏色？說出它的來源色彩，亦即它來自十二色色環上哪一個色彩，例如紅紫等等。
- 它的明度是什麼？轉動灰階明度輪，透過外圈的小洞檢視貼在第一區的布樣或紙樣，找出相符的明度階段，判定明度等級，例如中明度（第三級）。
- 它的彩度是什麼？利用你的彩度輪來比對。即使彩度輪上的色彩並不一樣，你仍可根據它推估出圖樣色彩的彩度，例如鮮豔（第二級彩度）。

5. 一旦你用色彩的三屬性辨識出這個色彩（例如：紅紫、中明度〔第三級〕、鮮豔〔第二級彩度〕），就可以開始調色了。你要不斷地測試、調整，直到調出完全相符的顏色。

6. 記得嗎？壓克力顏料乾了後通常顏色會變得較深。你在調色過程中必須考量到這點。要調出相符的顏色，這件事深具挑戰性，但是我相信你會發現其中的樂趣。

7. 調出相符的顏色後，把它塗在圖樣上同一色彩的旁邊。接著再挑出一個色彩，調出相符的顏色，這樣繼續下去，直到調出圖樣上所有色彩，塗在第二區中。你把調出來的顏色直接塗在圖樣上同一色彩的旁邊，所以你能很容易判定二者是否相符。

## 【第三區：補色】

第三區是原始顏色的補色，你要借助你的色環，找出布料或花紙每個色彩對等的補色，亦即具有相同明度及彩度的補色。圖9-13是一個上了色的第三區。

1. 在調配第二區的色彩時，你已經辨識出各個原始色彩。現在用你的色環找出每個顏色及其補色的來源色彩，例如：如果某個原始色彩的來源色彩是紅紫，其補色的來源色彩便是黃綠。

圖9-13 圖中的第三區是第二區原始色彩的補色。

2. 在調色盤上調出補色。以黃綠為例，你要在淺鎘黃中加入永固綠，調出黃綠色。

3. 現在你要調整明度和彩度，達到和原始色彩完全吻合的程度。如果原始色彩的三屬性是：紅紫、中明度（第三級）、鮮豔（第二級彩度），其對等補色是：黃綠、中明度（第三級）、鮮豔（第二級彩度）。

4. 在調色盤上調色，調整明度。以黃綠為例，在你調出來的黃綠顏料中加入一些白色，把明度提高到第三級（中明度）。用你的明度輪檢查調整後的明度。

5. 下一步是調整彩度。你要在黃綠中加入其補色紅紫。首先，在茜紅中加入鈷紫，調出少量的紅紫顏料。然後把紅紫加到黃綠顏料中，逐步小幅增加分量，直至達到第二級彩度。檢查調整後的彩度。（先審視你手邊的彩度輪，然後用你的「心之眼」去想像一個彩度輪，這個虛擬的彩度輪從12點鐘位置的純黃綠色，逐步加入紅紫色而遞降到6點鐘位置的無彩色。用這個虛擬明度輪的第二級來核對你調出來的彩度。這沒有聽起來那麼複雜，試試看吧！）

6. 把調好的中明度鮮豔黃綠色塗在紙張上，做成一個色樣，然後把色樣放在原始色彩旁仔細比對。如果你調出了完全對等的補色，亦即與原始色彩明度和彩度相同的補色，這兩個色彩放在一起會顯得非常美麗。

7. 把黃綠色塗在適當位置，然後繼續調配其他的補色，完成第三區（圖9-13）。

調配這些色彩是很棒的經驗，以後你在調色上遇到問題時，每一點、每一滴的經驗都很有用。如果調色的進展緩慢，要有耐心。只要多加練習，你不需多加思索就能快速地調出補色。

圖 9-14 圖中第四區的
色彩明度與第二區的
原始色彩相反。

## 【第四區：相反明度】

在第四區中，你要把第一區布樣或紙樣的原始色彩轉化爲相反明度的色調。先前你已經調配出原始色彩以及與原始色彩完全對等的補色，現在要來決定相反的明度和彩度，可說遊刃有餘。在相當的程度上，你可以依賴你的主觀判斷。也就是說，當你要評估相同和相反的明度及彩度時，你可以相信自己的眼睛。圖 9-14 是一個上了色的第四區。

假定原始色彩之一是鮮豔的深藍色，你要在第四區塗上彩度相同但明度相反的藍色，亦即鮮豔的淺藍色。

如果是暗濁的淺紫色，那就要塗上暗濁的深紫色。（請注意：中明度的相反仍是中明度，並無改變。你只要看看你的明度輪就知道，第三級和正對面的第九級色調完全一樣。）

增加或減低明度的通則如下：

加入白色，增加明度；
加入黑色，減低明度。

1. 首先，利用你的明度輪來判定各個原始色彩的相反明度。
2. 在調色盤上調整各個原始色彩的明度，或增或減，調出相反的明度，例如從極淺變成極深。
3. 把調好的色彩塗在第四區它們各自的位置上（圖 9-14）。

## 【第五區：相反彩度】

我相信你現在已經體認到，色彩學的訣竅在於知道你需要什麼色彩，以及如何調出這個色彩。在第五區中，你要塗上美麗的低彩度色彩（也可能是高彩度色彩，如果原始色彩是低彩度的話），這些色彩爲整個彩色構圖紮下了堅實沉穩的基礎。

學畫的新手通常不喜歡低彩度的色彩。（看看第四章習題 1 你所畫的「我不喜愛的色彩」，以及第十二章我四位學生所畫的「我不喜愛的色彩」，其中有多少是低彩度的色彩。）但

是，在一幅包含了高彩度明亮色彩的畫作中，低彩度的暗沉色彩往往是整幅畫的「錨」，一如樂曲中低音音符穩住了輕盈高昂的音符。

在第五區中，你要塗上和原始色彩明度相同但彩度相反的色調。圖9-15是一個上了色的第五區。

圖9-15 圖中第五區的色彩彩度與第二區的原始色彩相反。

1. 首先，你要辨認出色彩的來源色彩、明度和彩度等級，例如：綠色、淺（第二級明度）、鮮豔（第二級彩度）。
2. 其次，你要辨認出來自相同來源、明度相同但彩度相反的色彩，例如：綠色、淺（第二級明度）、暗濁（第八級彩度；在彩度輪上，第八級和第二級處於相對位置）。
3. 開始調色：由永固綠著手，小心地逐步加入少量白色顏料，沖淡綠色，達到第二級明度。
4. 接著加入永固綠的補色中鎘紅，降低淺綠色的彩度。
5. 把調出來的低彩度淺綠色塗在第五區的位置上。
6. 繼續調整其他各個色彩的彩度，完成第五區（圖9-15）。

在以上的例子中，第八級彩度和6點鐘位置的無彩色只有兩階的差別。你可以再用你的彩度輪來比對一遍，看看你調出的淺暗綠色是否和第八級的色調一致。只看文字敘述的話，這好像很困難，實際上並沒有那麼難。你可以相信眼睛所做的判斷。人類的腦／心／視覺系統很善於判斷相反事物。

如果你大腦主管語言的那一部分發出了抗議，抱怨這太複雜了，你必須安撫它，繼續逐一調整各個色彩的彩度，完成第五區。記住，你是在訓練眼睛精確辨識色相、明度和彩度的細微差異，同時也在訓練你的語言系統，以便運用色彩詞彙來導引你完成調色。

【第六區：回歸到原始色彩】

第六區是整幅圖最外圍的一區，這一區又回到第一區布樣

或紙樣的原始色彩。在最後一區重複塗上原始色彩，和第二區互相呼應，有助於整合色彩構圖，不過其真正目的是讓你重複一開始的步驟，再次調配出原始色彩，增加練習的機會。或許你在為第二區上色時，為了節省時間和精力，也順便為第六區上了色，那麼你要仔細檢查第二區和第六區中所有的色彩。如果哪個色彩偏掉了，即使只有些許偏差，例如太淺、太深，或太亮、太暗，你都應該重新調色，塗上正確的色彩。如果你像我建議的，完成前面幾區後再重新調色，這時你已經有了充分的經驗，我相信你必定會發現這次大不相同，做起來格外輕鬆。同時，若是第二區中有哪個色彩在顏料乾了後變得色調太暗，或整個偏掉，在為第六區重新調色時，你便可以改正這些缺失。請參看圖9-16，此圖的第六區已上好色。

圖9-16 完成之後的全圖

1. 為第六區上色時，你要重新檢視第一區的布樣或紙樣，根據色彩的三屬性去辨認圖樣中各個色彩。如果有需要，你可以參考你的色環、明度輪和彩度輪。不過，到了這個階段你可能會發現，並非每個色彩你都得參考你的輔助工具，單靠你的眼睛便夠了。
2. 判斷各個原始色彩的來源色彩。
3. 由來源色彩著手，在調色盤上調整其明度和彩度，調出和布樣或紙樣原始色彩相符的顏色。
4. 把調好的色彩塗在第六區它們各自的位置上（圖9-16）。

## 最後步驟

我希望你和我的學生一樣，對自己的畫作感到很滿意。我也希望，在掌握了基本技術後，你會發現色彩有多麼迷人。現在只剩下三個小小的步驟就能完成這個作品：

1. 小心地撕下貼在插畫板四周的紙膠帶。

2. 在畫的下方用鉛筆簽名，並寫上日期。

3. 最後，在畫作背面用鉛筆或原子筆畫一張小幅分解圖
（參看圖9-1~9-5），標出以下各區：

- 布樣或紙樣。
- 布樣或紙樣的原始色彩。
- 與原始色彩明度及彩度相同的補色。
- 原始色彩的相反明度。
- 原始色彩的相反彩度。
- 回歸到原始色彩。

　　這幅分解圖記錄了你的學習成果。如果你把完成的畫作拿
給親友看，我保證你會聽到「噢！我喜歡！」「好漂亮啊！」
諸如此類的讚美。你的作品激發了他們的美感反應。

　　恭喜你完成了這個習題！你的色彩之旅不斷往前邁進，你
已掌握足夠的基本知識，可以繼續探索下一個課題：光對色彩
的影響。

图9-17 此圖所用的布樣，其色彩大半是低彩度：1.布樣；2.原始色彩；3.原始色彩的補色；4.原始色彩之相反明度；5.原始色彩之相反彩度；6.回歸到原始色彩。

圖9-18 布料圖案的黑白影本（下方小圖）可
以用作比對布料原始色彩明度的指標。

# 10 光、色彩恆常性、
同時對比的效應

當我們注視三度空間的物體時，我們利用光和影的對比建構出它的立體形象。然而，這種知覺是屬於無意識的層次，而非有意識的。例如，我們會看到也意識到某人穿了件淺藍色的襯衫，但是在看到淺藍色的同時，我們不會有意識地想到，灑在襯衫上的陽光使它的顏色產生變化，縐褶處顯得顏色較淺，縐褶的陰影處顯得較深。同樣地，我們也不會清楚地意識到，自己正在利用光影的分布來探知襯衫下面的身體形狀（圖 10-1）。

在我們學習繪畫和學習使用色彩的過程中，這種知覺提升到有意識的層次：我們觀察光和影，以及光所造成的色彩變化；我們清楚地體認到，要掌握物體的形象，這些變化扮演了多麼重要的角色。這種體認開啟我們對光和色彩的新認知與新了解。對許多人而言，學習去了解光對色彩的影響，其啟發性、震撼性，就如首次目睹殘像現象一般。

## 了解光如何影響立體形象

在先前的課程中，你是利用二維的平面圖畫來學習色彩，接下來的課題更具挑戰性，你要探究的是：在真實的三維世界中，光線如何影響色彩。這也正是舉世藝術家戮力追求的目標。即使是史前藝術家，當他們用赭石、木炭和赤鐵粉末混合動物油脂，做成黃、黑、紅色顏料，在洞窟石壁上作畫時，也會運用顏色的深淺變化，讓動物的形體顯得立體（圖 10-2）。

你可以試畫一小幅靜物畫，看看光照到色彩上時，它的色

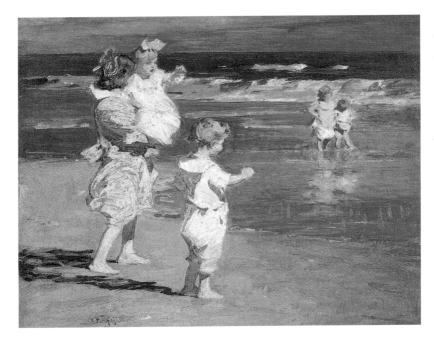

相、明度和彩度會發生什麼變化。下頁圖 10-3 即為一例,圖中
是一張豎立的折疊色紙。你要運用你的色彩知識來觀察色彩的
微妙變化,準確地把它們畫出來。了解光對色彩的影響,是極
為有用的知識,因為我們生活在一個充滿光的三維世界中,我
們日常看到、用到的「真實色彩」,都受到光線的影響。做這
個練習時,你也會用上第九章色彩轉化練習中學到的知識,也
就是如何讓所有色彩在三屬性上達到均衡,創造出調和的色彩
組合。

圖 10-2 史前人畫的
馬,繪在法國拉斯考
克斯附近一個深穴洞
頂上,約有一萬七千
年歷史;人稱「中國
馬」,因為造型很像
中國古代繪畫中的
馬。

## 辨識光的影響為何如此困難?

　　英國化學家羅索蒂(Hazel Rossotti)寫了本很棒的書《色
彩:這個世界為什麼不是灰色的?》,她指出:「我們必須了
解……色彩是一種感覺,光照進眼睛,使大腦產生色彩的感

圖 10-3 作者以藍和
橙這對補色為基礎，
畫出來的明亮色調
（淺色調）靜物畫。

覺；某種特定色彩的產生，通常是因為眼睛接收了某種形式的
光，但當中也涉及其他許多生理和心理因素。」羅索蒂提到的
生理和心理因素，當然包含了色彩恆常性（只看到我們預期中
的色彩）和同時對比（色彩對彼此的影響）。這些因素影響了
我們看到的色彩，更使我們難以看清楚光對色彩的作用。

　　例如，我們看著一個橙子時，色彩恆常性會讓我們預期它
整個是橙色的。但是在亮光下，橙子表面可能會有某個部分近

乎白色（這個最明亮的部分稱作「高光」〔highlight〕）；在陰暗的一側，橙子的顏色卻變成紅橙色或帶褐色的暗橙色（圖10-4）。在放置橙子的平面，橙子所投下的陰影呈現什麼色彩，要看這個平面是什麼色彩而定。如果是白色平面，橙子所投下的陰影微帶橙色，因為白色平面反射了橙子的橙色；如果是彩色平面，陰影則混合了這個色彩和橙子的橙色。如果橙子後面襯著藍色的背景，橙子表面反射了藍色，又會造成顏色的變化。同時，由於藍色背景的影響，在我們眼中，橙子可能顯得比它真實的色彩更鮮豔，這是藍和橙這對補色造成的同時對比效應。

## 如何正確觀察光線下的色彩

數世紀以來，眾多藝術家都想畫出光對色彩的影響，但是他們必須解決一

圖 10-4 香橙。攝影：
S. Pearce ／ PhotoLink
© Photodisc

個問題：如何超越色彩恆常性和同時對比的效應，正確地觀察隨著光線變幻而改變的色彩。他們因此發展出各種方法，一般稱作「色彩掃瞄」（color scanning）或「定點掃瞄」（spot

scanning）。這些方法儘管別出心裁，倒是挺實用的，通常是透過掃瞄工具上的小孔去審視單一一個色彩。掃瞄器遮住了其他色彩，消除干擾後，便可以清晰地觀察被隔離的色彩。

## 掃瞄色彩的三種方法

現在讓我們用橙子來練習光對色彩的影響。橙子看來只有一種色彩，不過你可以用以下幾種掃瞄工具來試看看。你會很驚訝地發現，在這麼一個相當單純的圓形表面上，竟然有那麼多色相、明度和彩度的變化。

首先，把一粒橙子放在一張中等明度的亮藍色紙張上，擺在桌燈下。

### 方法一：握拳

圖 10-5

1. 一手握拳，只留下一個縫孔來覷看橙子（圖10-5）。這樣能隔離出一小塊色彩區域，視覺就不會受到周遭色彩的干擾。

2. 閉上一隻眼睛，把拳頭舉到另一隻眼睛前，透過縫孔去觀察橙子，慢慢地梭巡一遍，找出橙子表面顏色最淺的部分。當你找到時，把拳頭縫孔對準它，辨識它的色相並記下它的位置。

3. 用同樣的方法找出橙子表面顏色最深的部分，辨識它的色相並記下它的位置。

4. 接著是找出橙子表面顏色最明亮的部分，辨識它的色相並記下它的位置。

5. 橙子表面可能有一塊區域沒有任何彩色，視光源的位置而定。這是因為墊底藍紙的藍色反映在橙子表面，中和了橙色。找出這個區域來，它多半是在橙子下側或橙子投下陰影處。

6. 現在放下拳頭，用兩隻眼睛來看橙子。你看得出先前你觀察到的色彩變化嗎？這相當困難，因為色彩恆常性會

十九世紀英國畫家透納（M. W. Turner）畫風景畫時採用的色彩掃瞄方法，必定曾經招來旁觀者的竊笑。
透納會背對著他要描繪的風景，低頭彎腰，從叉開的雙腿中間去觀看景色。
如此一來，他可以擺脫色彩恆常性的影響，完全聚焦在實景色彩上。

蒙蔽你的感知，即使你剛剛才看過它們。

## 方法二：紙筒

圖 10-6

1. 把一張紙捲成½吋的窄長紙筒。
2. 閉上一隻眼睛，透過紙筒來觀察橙子（圖 10-6）。
3. 重複以上的步驟，找出橙子表面最淺、最深、最亮和最暗的顏色，記下它們的位置。
4. 放下紙筒，試著克服色彩恆常性，看出色彩的變化。這十分不容易。

## 方法三：明度輪／色相掃瞄器

使用明度輪／色相掃瞄器的好處是，你可以一舉決定色彩的兩個屬性：色相及明度。和使用拳頭及紙筒一樣，透過色相掃瞄器（明度輪中央的方形小孔）去觀察某個物體上的一個色彩區域，你可以把它和這個物體其餘的色彩隔離，從而擺脫色彩恆常性的影響。此外，把一個色彩從它周遭的色彩孤立出來，也能讓你擺脫同時對比效應（塗在小方孔四周的淺灰中間色對色彩的影響微乎其微）。再者，明度輪外緣灰階上有一圈小洞，你可以利用它們來比對，準確地判定這個色彩的明度。

請照著以下的步驟做：

1. 用手舉起明度輪／色相掃瞄器，距身體約一臂之遙。閉上一隻眼睛，透過輪子中央的小方孔來觀察橙子（圖10-7）。
2. 慢慢轉動色相掃瞄器，巡視橙子的表面，找出最淺、最深、最亮和最暗的顏色，記下它們的位置。要記住，你看到的這些顏色，其來源色彩都是橙色，改變的只是橙色的明度及彩度。
3. 把明度輪的外緣對準這些區域，透過灰階上的小洞來觀察它們。不斷轉動輪子，逐一核對各個階級，直至你找

圖 10-7 透過明度輪中央的小方孔掃瞄器來觀察色彩。

---

圖 10-8 透過明度輪外緣灰階上的小洞掃瞄色彩，判斷其明度。不斷轉動輪子，直至找到相符的明度等級。

到最相符的明度等級（圖10-8）。

## 掃瞄色彩的下一步：判定彩度等級

現在你已經知道如何使用明度輪／色相掃瞄器，至於找出光所造成色彩變化的最後一步是，用你的彩度輪來判斷色彩的第三個屬性：彩度。即使你的彩度輪所使用的基本色彩和你要觀察的色彩不同，你仍可以透過比較它們的明暗程度而推估後者的彩度等級。檢視從純色到無彩色之間的彩度變化時，你可以放心大膽地相信自己的判斷。評估一個色彩是屬於高彩度、中彩度或低彩度，似乎不像判定明度那麼困難。

1. 拿出你的彩度輪。
2. 透過明度輪中央的小方孔來觀察橙子，把觀察到的色彩變化和彩度輪的各階段色彩進行比對。
3. 評估這些色彩的彩度等級。你可以利用彩度輪鐘面上的數字來界定它們的彩度，例如第一級彩度（極鮮豔）、第二級彩度（鮮豔）等等。

## 繪畫的三部曲

從上面用橙子所做的試驗中，你看到了光對色彩的影響。現在你可以觀察物體在光線下的色彩變化，並且把它們畫出來。在進行靜物畫的練習時，我們採取藝術家行之有年的循序漸進方式。用壓克力顏料或油彩作畫，並非一揮而就。繪畫的過程是階段式的，在某些方面類似於寫作：先勾勒出主要部分的輪廓，然後加上細節，最後再修訂及潤飾初稿。

### 第一階段

在作畫的第一個階段，你要把所有的大塊彩色部分塗上顏料，讓顏料遮蓋畫布或紙板的白底。你要仔細觀察、辨識和調

配出在靜物上看到的色彩。這個上色過程應該很快就能完成。用顏料遮住白色的結果是，你在審視畫上的主色時，可以免於亮白表面同時對比的影響。大塊色彩區域是整幅畫最重要、無可取代的原始資料，通常稱為「固有色」（local color）或「實景色彩」（perceptual color，譯按：字義為「感知色彩」，亦即我們所看到的色彩）。

## 第二階段

在第二個階段，你要重新審視各個色彩區域，更加仔細地察看色彩的細微變化。造成這些變化的因素包括了色彩彼此反射，以及鄰近兩個色彩同時對比所產生的效應，而影響最大的，是光照在物體上的不同方式。當光線以直角角度直接照射某個部分時，光最為明亮，使得這個部分的色彩明度升到最高。當光線斜斜地照射時，光就柔和多了。如果有東西擋住了光線，即會產生陰影區域。在第二個階段，你處理的仍是實景色彩，你要觀察、辨識、調配出在靜物實體上看到的色彩，把它們畫出來。

## 第三階段

第三個階段，也就是繪畫的最後一個階段，你的任務稍微有所不同。你不僅要觀察和運用靜物實體的色彩，也要處理「圖畫色彩」（pictorial color），也就是說，你要把實景色彩轉化為彼此搭配、均衡而調和、能夠「表達」出畫作主題的色彩組合。這麼做的原因是，畫作描摹的實景幾乎總是很「短命」。如果你畫的是靜物，就像下面的例子，在畫作完成後，原先布置好的靜物也將隨之「解體」。如果畫的是一位模特兒，她終究會改變姿勢。若是畫風景畫的話，光線和天氣很快就會發生變化。反之，繪畫永存不變。因此，我們的焦點在於畫作本身，而非眼前的靜物、風景，或擺姿勢的模特兒。你在最後階段的任務，就是整合各個部分，甚至刪除掉不必要的部分，使

圖 10-9 講師佛明
（Lisbeth Firmin）用
藍／橙和紅／綠兩對
補色所畫的示範畫。

圖 10-10 講師伯美斯
樂（Brian Bomeisler，
本書作者之子）用
藍／橙這對補色所畫
的示範畫。

色彩的配置達到均衡，把實景色彩融入畫作的主題和意旨。不論畫作的主題是什麼、是寫實畫或抽象畫，你都要完成兼顧實景色彩和圖畫色彩的雙重任務。

## 習題11　靜物畫練習

　　這幅靜物畫很簡單，主題是一張豎立的摺疊色紙，它會捕捉光線並形成陰影。它可能會把它的色彩反射到背景或地面上，或是吸收周遭的色彩。這可以讓你練習光的各種特性，就像在更複雜的靜物畫中所看到的。圖 10-9~10-12 就是以色紙為主題的示範畫作和學生習作。

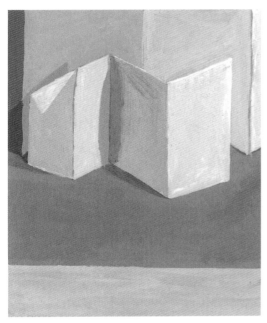

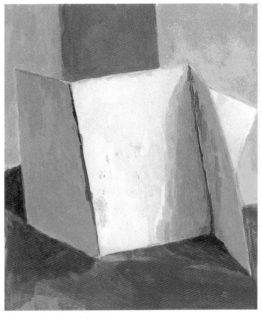

圖 10-11 學生瓦拉戴茲
（Javier Valadez）的畫
作，由紅、紅紫、紫
這群類似色和地面的
暗橙色組合而成。

圖 10-12 學生塔達西
（M. Tadashi）的畫
作，由藍／紫和黃／
橙這對補色組合而
成。

## 所需的材料

　　做這個練習時，你要從你的材料清單中（見47頁）挑出以
下物品：

- 一疊彩色構造紙。
- 9"× 12"× ¹⁄₁₆"（22.9 × 30.5 × 0.16cm）的透明塑膠片。

1. 用黑色構造紙剪出一個取景器，其外框尺寸是9"×
   12"，中間挖空部分為7"× 10"（17.8 × 25.4cm），參看
   下頁圖 10-12a~10-12b。把這個紙做的取景器黏貼在塑

圖10-12a 用取景器來構圖，然後用簽字筆在透明塑膠片上描出輪廓。此圖爲直向構圖。

圖10-12b 橫向構圖

膠片上。此時你需要：

- 一枝不褪色的簽字筆，用來在塑膠片上畫出十字標線，把7"×10"的中空部分隔成四個均等區塊。
- 一枝普通（可擦拭）的簽字筆，用來在塑膠片上描出靜物的圖形。

2. 備妥一盞燈，用來照明靜物。

這個練習有三個步驟：布置靜物、在塑膠片上描出靜物的圖形，以及爲靜物畫上色。

## 第一步：布置靜物

1. 在你的工作桌上清出一個區域。你需要大約2平方呎（約60平方公分）的空間。

2. 從彩色構造紙中選出三個顏色，其中兩個必須是一對補色。如果你不確定何者爲補色，你可以參考你的色環。至於第三個顏色，隨便選什麼色彩都好，也可以用白色或黑色。

3. 挑出一張色紙鋪在桌上，充作放置靜物的「地板」。

4. 挑出另一張色紙，充作靜物的背景。握住它的長邊，從中間對折，然後再對折一次，變成四折。這樣你可以把它像四折屏風般豎立在色紙地板上（圖10-12a）。如果你喜歡單純一點的背景，你可以只對折一次，色紙背景就變得像紙箱的兩邊一樣（圖10-12b）。

5. 第三張色紙就是你要畫的靜物。把它裁成約16"×4½"（40.6×11.4cm）大小，然後橫向折疊三次，成為扇形（參看圖10-9~10-12、圖10-12a與圖10-12b）。把折好的色紙斜斜地放在色紙背景前的地板上。

6. 把照明燈放在靜物的右方或左方。仔細安排燈的位置，讓色紙表面一些區域被光照到，另一些落在陰影裡。

## 第二步：素描靜物

1. 用低黏度遮蓋式紙膠帶遮住9"×12"的插畫板四邊，中間留空部分應該約有7"×10"大小，和取景器的一樣。即使你缺乏素描的訓練，利用貼在塑膠片上的取景器，很容易就能完成素描。

2. 用鉛筆和尺輕輕地在插畫板上畫出十字橫線，把它分成四等分，就像塑膠片一樣。閉上一隻眼睛，透過取景器觀察靜物，像照相一樣，不斷前後、左右、橫向或直向移動取景器，直至找出你想要的構圖（圖10-12a是直向構圖，10-12b則是橫向構圖）。閉上一隻眼睛後，你便移除了「雙眼視覺」。所謂的「雙眼視覺」，是指兩眼各自接收到的影像會在腦中融合，形成深度感。而你必須把你要畫的景物「壓平」，變成二維平面，和相片一樣。只用一隻眼睛，從提供三維立體影像的雙眼視覺正常模式轉成單眼視覺，便達成了把靜物「壓平」的效果。

圖10-13 在透明塑膠片上描出靜物的輪廓。

3. 當你找出你喜歡的構圖（要相信你的眼睛；大部分的人靠著直覺就能找出很好的構圖），拿起一枝可擦拭的簽字筆，另一隻手牢牢握住取景器，再次閉上一隻眼睛，直接在塑膠片上描繪出靜物、背景和地板的輪廓。也不要忘了畫出陰影的形狀（圖10-13）。你會發現，折疊色紙起起伏伏的形狀以及它的陰影，形成了意想不到的美麗構圖。請注意，不要移動取景器或你頭部的位置。你要維持這種單眼視覺的模式，就像拍照一樣。

4. 接下來，用鉛筆把塑膠片上的圖形輪廓拷貝到插畫板上。插畫板上的十字橫線讓這個過程變得很簡單。先選定色紙的一個邊線端點，記住它是落在塑膠片四個區塊中的哪一個，用鉛筆在插畫板上標出這個端點的位置（圖10-14）。

圖10-14 十字橫線讓你很容易把塑膠片上的素描拷貝到插畫板。

圖 10-15 第一階段：
建立主要的色彩區
域，遮住插畫板白色
表面的絕大部分。

5. 再選擇一個端點，在插畫板上標出它的位置。繼續這個程序，直到標出所有端點為止。然後用鉛筆輕輕地描出整個圖形。即使你畫的並非百分之百精確，也不必在意，因為你是做色彩練習，並非素描練習。

## 第三步：上色

【第一階段】

1. 拿出繪畫用具，準備好你的調色盤。

2. 在這個練習中，你要觀察、辨識及調配出大約八到十個主色。隨著作畫的進程，你要接續調出這些色彩：

   - 背景的兩個色彩。
   - 地板的兩個色彩。
   - 陰影的一個色彩。
   - 折疊色紙的二到三個色彩。

3. 辨識靜物實景的主要色彩，調出這些色彩，把它們塗在畫上，遮住紙板的白色表面（圖10-15）。使用你的色相掃瞄器（輪中央的小方孔）來觀察及辨識構圖中各個主色的來源色彩。你也會用上明度輪及彩度輪，前者可以判定色彩的明度，後者能幫助你推估大概的彩度。這些主色，亦即基本的實景色彩，直接來自於三張構造紙、折疊的色紙，以及光影造成的色彩變化。

   - 你應該盡量一氣呵成，直接調出這些色彩，不要盲目地東試一個西試一個，亂試一氣的結果，勢必造成沒有彩色的「泥漿」。就大部分的色彩而言，最好是從來源色彩著手，然後加入白色或黑色顏料來調整明度，再加入補色調整彩度。極淺的色彩則是例外狀況，這時最好先從白色著手，然後加入來源色彩，接著再調整彩度。

圖10-16 第二階段：
你要找出更細微的色
彩變化，並且把它們
畫出來。

【第二階段】

在這個階段，你要處理的是更細膩的色彩變化。它們的根源仍舊來自三張構造紙的色彩，但是由於光線的影響，這些色彩的色相、明度和彩度發生了細微的變化。

1. 用明度輪／色相掃瞄器來檢查那些你覺得色彩發生變化之處（這可能是折疊色紙的色彩反射到背景或地板之處），然後把掃瞄器的小方孔轉向比鄰的另一區域，如此你就能比較這兩個區域的色彩是否真有不同。記得閉上一隻眼睛，讓掃瞄器距身體約一臂之遙。
2. 接著調出改變的色彩。你可以加入白色或黑色來調整基本色的明度，或加入補色來調整彩度；如果是反射的色彩，也可加入另一個色彩來調出這個顏色。你得半瞇著眼仔細觀察，才能看出主色的細微變化，例如折疊色紙的色彩反射到背景色彩之處，或背景色彩反射到色紙和地板之處。
3. 當你找出色彩發生變化的區域時，隨即就要決定在基本色中加入什麼顏色來調出這種色彩。例如，如果你看到A區有反射的色彩，就要在A區原本的色彩中加入這個色彩，然後把調出的顏色塗在A區。
4. 繼續找出其他的色彩變化，並調出這些顏色，直到你認為你已找出絕大部分的色彩變化為止。

【第三階段】

現在你要調整靜物的實景色彩，創造出均衡而調和的圖畫色彩，就像你在第八章的色彩變化練習中調整原始色一樣。正如你先前從殘像現象所學到的，我們的大腦似乎渴望每個色彩都搭配一個具有相同明度和彩度的補色，觀畫者也會希望在你的畫作中看到這種和諧的色彩組合。

「在整個作畫過程中，（畫面各部分）每個色彩都會隨著你施加在其他部分的每一筆色彩而改變。」
——英國藝術家羅斯金（John Ruskin），見於羅索蒂所著《色彩：這個世界為什麼不是灰色的？》

圖 10-17 第三階段：
你要調整色相、明度
和彩度，使畫面每個
色彩與其他所有色彩
建立均衡而調和的關
係。

要如何達到這個目標，很難用文字解釋。但是熟能生巧，每個有經驗的畫家都知道，畫到哪一步時能讓色彩均衡、調和。在某種程度上，你可以相信你的直覺，不過更重要的是你所學到的知識，也就是透過操縱和轉變色彩的三屬性來「鎖定」色彩組合。一般而言，你在這個階段不必加入新的、完全不同的色彩，你可以藉著調整既有色彩的明度和彩度來達成目標。請參考以下的步驟和左頁的示範畫作（圖 10-17）：

1. 重新檢視你的畫作。注意各個主色在整個色彩組合中與其他部分的相對關係，然後回答以下的問題。回答問題時，你應該檢視一下靜物實景，你可能會很驚訝地發現，靜物實景原本就呈現這些色彩變化，只不過你沒看出來而已。

    ● 你是否畫出各個色彩的明度變化？（檢查畫作和靜物實體各個主色的相反明度，視需要而調整色彩。）
    ● 每個色彩是否都有一個低彩度區域？（檢查各個主色的相反彩度，視需要而調整色彩。）
    ● 是否有哪個色彩顯得和其他的色彩很不協調？亦即，這個色彩偏離了構圖的原始主色基礎。（它像是從畫面「蹦」出來一樣。參看下頁圖 10-18。如果畫作中某個區域有不搭調的色彩，你必須重新畫過。）
    ● 是否有哪個色彩在整個畫面上顯得太黑或太白？（如果是這樣，可以加入黑色或白色來調整明度，或是加入釉彩，也就是加水稀釋的透明顏料。）

2. 要決定一幅畫是否完成了，不是易事。一個好方法是將畫豎立起來，從 6 呎（1.82 公尺）外的距離審視它。瞇起眼睛仔細觀察，看看是否有任何色彩顯得格格不入，像是太淺或太深、太亮或太暗，或者就是有些不對勁。若想重新確認有疑問的區域，你可以把畫倒轉過來。如

「畫家要處理兩個十分不同的色彩系統：一個來自於大自然，另一個則是基於藝術的需要，亦即實景色彩和圖畫色彩。二者同時並存，畫家的作品即取決於他把重點從一者轉移至另一者的結果。」
——英國抽象派畫家萊利（Bridget Riley），〈畫家的色彩〉，1995

圖10-18 高彩度的鮮
黃色似乎從這幅畫中
蹦出來。日後你可以
嘗試用這類不協調的
色彩來作畫,不過你
必須有足夠的色彩知
識作後盾。

　　果有什麼不對勁的地方,反過來時會顯得更加明顯。你
　　可以用圖10-18來試試這種倒轉的方法。

3. 當你做了必要的修正,達到滿意的地步後,小心地撕下
　　遮住邊緣的膠帶,畫作四周即呈現一道白邊。這道自然

形成的白邊為畫面築起邊界，框住了色彩。最後在畫作上簽下你的名字和日期。

　　我相信你會很喜歡你完成的靜物畫，也會很高興自己學到了許多有關光線如何影響色彩的知識。我鼓勵你把畫作拿給親朋好友看，你一定會贏得他們的讚美。當然，這幅畫真正的主題並不是襯在彩色背景前的一張折疊色紙，而是光──數世紀以來藝術家們都亟於捕捉的光線變化。

# 11　大自然的色彩之美

許多色彩專家都同意，說到配色，「大自然永遠是正確的。」在專家眼裡，大自然的色彩組合總是那麼調和、那麼美好。我在本書中為色彩調和所下的定義是：所謂調和的色彩，即是能夠滿足我們大腦需求的色彩組合，而我們的大腦顯然渴望看到色彩加上補色，以及明度和彩度的變化，建構出平衡協調的關係。在自然界中，不論魚鳥走獸、山水風景，處處可以看到這種均衡的色彩組合——明亮鮮豔的類似色互相輝映，搭配著對比的補色，而這些鮮活的色彩幾乎總是嵌在紮實、穩定的低彩度色彩之中。

## 花朵的色彩

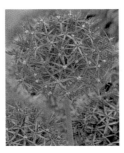

圖 11-1 繡球蒜由八十多朵 2.5 公分的小花結成一個大圓球。鮮紅紫色的花，配上黃綠色花蕊，這兩個顏色的色相、明度和彩度完全互補。

　　在前面的課程中，你已經體驗到均衡色彩所帶來的美感，你也看到，光線使色彩的明度和彩度產生更豐富的變化，益發賞心悅目。對色彩有了新的認識後，你更容易領略自然界俯拾皆是的色彩之美，而其中最顯著的可能是花卉，你可以在花朵上清楚看到補色和色彩屬性的變化，而且可以近距離觀察。

　　走進任何一間花店，你都可以觀察到大自然的色彩傑作：點綴著紫色斑點的黃花、有黃綠色葉子的紅紫色花朵、有暗藍綠色葉子的暗紅橙色花朵……。僅在一片花瓣上，就可以看到從純白到最亮眼紅色的明度變化，可能還搭配著綠白相間的葉子，互為呼應和對比。你也會看到彩度的變化：花瓣尖端是鮮橙色，到了花朵的中心已變得近乎黑褐色。圖 11-1、圖 11-2 即為二例，圖中的花朵展現了完全均衡的色彩。

我自己的花圃裡就有個現成的例子（圖11-3），足以顯示花朵為何是色彩調和的典範。大約十五年前，我買下照片中這株花，當時它種在一個小花盆裡，沒有任何標籤。我從未搞清楚它是哪種花、花名是什麼。它冬天時凋謝，到了春天，蒼白的嫩莖開始從藍灰色的癤塊中冒出來，每根莖上會長出四片船槳形狀、約5公分長的葉子，葉面覆著一層細柔的絨毛。葉子顏色隨著光線的不同而產生各種變化，從近乎白色到淡淡的亮藍綠色，再到略深一些、帶綠色的暗藍色。六月時，莖中央開出許多管狀的花。花上有銀色細毛，和葉子的絨毛一樣，也為花朵增添了一抹光澤。花朵呈淺紅橙色，像淺色的海珊瑚，它的色相、明度及彩度完全和葉子的淺藍綠色互補。

圖11-2 綠花鬱金香有鮮豔的深紅色花瓣和深綠色手臂狀花蕊。花中央有個近乎黑紫色的色塊，葉子則鑲著乳白色的白邊。花和葉子共有兩組完全互補的補色：紅／綠和白／黑。

我相信，讓我如此賞心悅目的正是這種色彩組合的絕對和諧。陽光灑在花和葉子上，使得淺藍綠色和淺紅橙色這對補色的明度和彩度產生各種變化，相近和相反色彩所創造出來的組合，顯然讓我們的大腦為之神迷。試想，如果花換成鮮紅色、暗紫色、黃色，或是葉子換成暗綠色、黃綠色，無論如何就是有些不對勁。這再度證明，大自然的配色是最完美的。

# 花卉繪畫

幾年前，我參觀了法國印象派大師莫內的花卉畫特展，展出的畫都是這位高齡畫家暮年所作。為了讓畫展更生動，策展人在這些花卉畫旁邊懸掛著真花的巨幅彩色攝影。相片中的色彩亮麗奪目，拜現代攝影色彩加工技術之賜，其鮮豔程度實非真花所能比擬。

圖11-3 作者花圃中不知名的花

擺在這些相片旁邊，莫內的畫似乎相形失色。展出的畫有許多幅是未完成的作品，我揣摩畫家的心境，可以體會畫家感到手邊的顏料不足以呈現自然之美，想必十分挫折。但是，他的畫在各方面都遠勝於那些色彩淋漓的相片，因為它們充滿了莫內捕捉和摹擬大自然的熱情、努力，以及精神。

大自然無疑為了極複雜的生存目的，演化出明暗和深淺色

彩、類似色和補色的均衡配置，人類的大腦則演化出對自然之美產生美感反應和透過雕塑、素描及繪畫來模仿它的能力，儘管其目的不明。就我們所知，人類是地球上唯一會觀察周遭事物和其他動物、創作出其圖像的生物。給猴子和大象紙筆及顏料，牠們的確也會在紙上塗抹，而且似乎會刻意選擇某些顏色。然而，沒有一隻猴子或大象曾畫過牠們的同類，或任何可辨識物體的圖像。我們或許可以推斷，唯有人類能模擬出自然之美所給予我們的愉悅感受。

既然人類古早即演化出審美能力，人類對花朵的喜愛可以追溯至史前時代，自不足為奇。考古學家在一些最古老的墓址找到證據，顯示墓中曾安放了花朵。我們對花朵的喜愛在藝術品上尤其明顯，史前文明的器物便充滿花卉裝飾。從古至今，花卉都是藝術家們描繪的對象，梵谷的〈向日葵〉等畫作更成為世人最熟悉、喜愛的圖像。

## 自然色彩與人造色彩的差別

下面的花卉靜物畫極具挑戰性，花這個題材提供了觀察及調配出美麗、自然、和諧色彩的最佳機會。這個練習充滿挑戰性，因為自然色彩無比豐富美麗，而我們所能使用的顏料相形之下十分有限，品質也有所不足。植物的色彩來自於有機物質，包括葉綠素、花青素、胡蘿蔔素、類黃酮素等等，而現代的顏料大多來自於各種化學品、礦物和合成物質。畫家必須仔細地、專心地觀察自然色彩，審慎決定要用什麼顏料以及如何調整明度和彩度，才能逼近真實色彩。做這個練習時，你難免會感到挫折，但是體驗自然色彩之美的快樂足以彌補你的辛苦。請記住：這些練習都將增進你對色彩的了解。

此外，這是你首次用一個「活的」東西來做練習。儘管只是一枝剪下來的花，它可能會朝著光源而改變方向，也可能掉下一兩片花瓣，或是在你還沒畫完之前就花瓣低垂。我建議你盡量一口氣畫完，最多分成兩次。這是很好的練習，可以作為

圖 11-4 法國畫家夏丹
（Jean-Siméon Chardin,
1699-1779），〈瓶
花〉，約 1760-63，畫
布、油彩，43.8×
36.2 cm。

將來畫人物、動物或風景的準備，這些都是會移動或光線會改
變的題材。

圖11-5 梵谷,〈花瓶裡的向日葵〉,1889,畫布、油彩,95×75cm。

這些花卉畫都是法國藝
術家馬內在逝世前幾個
月內所作。當時他雖已
病重,一看到花立刻精
神大振,嘆道:「我真
想把它們都畫下來。」
── 高登及佛吉（R.
Gordon & A. Forge）,
《馬內最後的花朵》,
1986

圖 11-6a 馬內（Édouard Manet, 1832-83）,〈水晶瓶裡的康乃馨和鐵線蓮〉,約 1882,畫布、油彩,56×35cm。

圖 11-6b 馬內,〈水晶瓶裡的花〉,1882,畫布、油彩,32.6×24.3cm。

圖 11-6c 馬內,〈花束〉1882,畫布、油彩,54×34cm。

## 習題 12  花卉畫練習

### 所需的材料

做這個練習，一如第十章的習題 11，你需要以下材料：

1. 一疊彩色構造紙。
2. 一塊 9"×12" 透明塑膠片，把黑紙做成的取景器貼在上面，並用十字橫線分成四等分。
3. 一枝普通（可擦拭）的簽字筆，用來在塑膠片上描出靜物的輪廓。
4. 鉛筆和橡皮擦。
5. 一塊 9"×12" 插畫板，用鉛筆畫上十字橫線，四周貼上低黏度紙膠帶。
6. 顏料、畫筆和清水。
7. 用來測試色彩的小塊紙板，以及紙巾。
8. 一枝或數枝鮮花、裝花的容器，以及一盞燈。你也可以加上一粒水果，例如檸檬、橙子或蘋果。在下面的步驟說明中，我假定你只用一枝花。

和所有靜物畫一樣，這個習作分成三個步驟：(1)布置靜物；(2)畫出靜物的輪廓圖形；(3)為畫作上色。

### 第一步：布置靜物

圖 11-7 花卉畫習作之靜物布置。

1. 挑一枝你喜歡的花，任何顏色都可以，不過盡量挑花瓣較大的，例如鬱金香、黃水仙、玫瑰、木蘭等等。大瓣的花比較容易觀察色彩，由許多小瓣組成的花，每片花瓣的色相、明度和彩度變化，相對更加細微，也更難看清楚，往往只好籠統地歸之為「全黃色花瓣」或「全粉色花瓣」，含混帶過。
2. 把花梗剪短，或許 6 吋到 8 吋長（15 至 20 公分）即可，

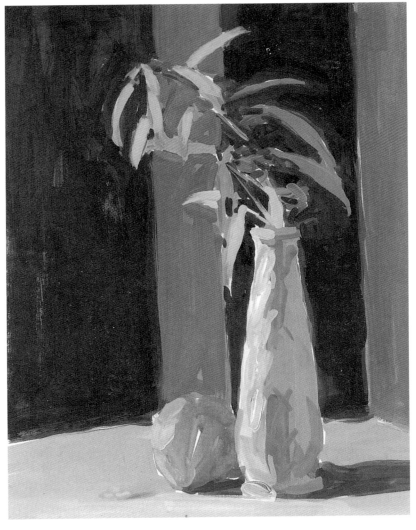

圖11-8 講師伯美斯樂
示範畫作的色彩配置，
他以兩對補色為基礎：
紅／綠和黃橙／藍紫。

圖11-9 講師佛明的示
範畫也是以兩對補色
為基礎：紅紫／黃綠
和藍／橙。

只留下幾片葉子。裝花的容器大小、高矮應該與花相
稱，要選透明玻璃材質的，玻璃瓶、玻璃罐，甚至玻璃
杯都可以。在容器中注入水，只需半滿，然後把花插到

圖11-10 學生艾西蒙特（Jocelyn Eysymontt）使用高彩度的紅／綠和藍／橙補色對。

圖11-11 講師伯美斯樂這幅畫則使用低彩度的紅／綠和黃橙／藍紫補色對。

圖11-12 利用透明塑膠片來描出花卉靜物的主要輪廓。

容器裡。

3. 從整疊彩色構造紙中選出二個顏色，其中一個必須是花朵來源色彩的類似色（色環上比鄰的色彩），另一個則是來源色彩的補色（色環上位置相對的色彩）。你可以參考你的色環來找出這兩種色彩。

4. 把類似色色紙墊在花瓶下，充作地板。補色色紙對折，接著再對折一次，然後把它打開，像四折屏風般豎立在花和花瓶後方，充作背景。在靜物的右側或左側放一盞燈，仔細布置，讓花和花瓶投下的陰影形狀能增添整個構圖的趣味。圖11-8~11-11是指導老師和學生的一些作品。圖11-12是我所作的素描。

## 第二步：素描靜物

現在你要在插畫板上畫出靜物的輪廓。和之前的練習一

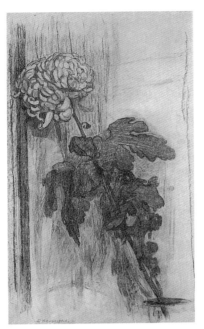

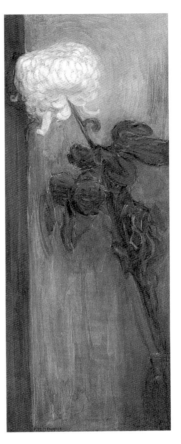

圖11-13a （左圖）
荷蘭畫家蒙德里安
（Piet Mondrian, 1872-
1944），〈菊花〉，
1908，紙、木炭，
78.5×46cm。

圖11-13b （右圖）
蒙德里安，〈菊花〉，
1908，紙、膠彩，
94×37cm。

蒙德里安畫膠彩畫時修改了炭筆素
描的構圖：把右側裁掉一些後，花
的位置更居中，使整幅畫的構圖更
為均衡。

樣，首先利用取景器和透明塑膠片來幫你簡化這個過程。

1. 拿起取景器，閉上一隻眼睛，透過取景器來觀察靜物。
   上下前後移動取景器，直至找出你想要的構圖。花和花
   瓶至少占掉取景器「鏡頭」（取景器中空部分）的三分
   之二。你可以用取景器的下框遮住花瓶底部，把它從構
   圖中刪掉。如果你想畫出整個花瓶，那麼瓶底離取景器
   鏡頭下緣至少要有½吋，否則花瓶就會像是坐落在畫面

圖11-14 透明塑膠片
上用簽字筆繪出的花
卉靜物輪廓。

邊緣上。

2. 選好構圖後，牢牢握住取景器（記得閉上一隻眼睛），用可擦拭的簽字筆在塑膠片上畫出靜物的輪廓，注意不要遺漏大塊的陰影部分（圖 11-14）。

3. 用鉛筆把透明塑膠片上的圖形描到插畫板上。紙板上的十字橫線可指引你圖形各部分的畫面位置。

## 第三步：上色

### 【畫底色】

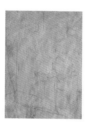

圖 11-15 作者的示範畫採用中明度、低彩度的橙色作為底色。

就像第十章的折紙靜物畫一樣，花卉畫練習也分成三個步驟，只有一點不同。在先前的練習中，你是直接在插畫板的白色表面上作畫，許多畫家也偏好這種方式，不過有些畫家喜歡先加上一層底色。

繪製花卉畫時，你要先把整個紙板表面塗上一層底色。挑個中間色作底色，只需塗上薄薄一層，好讓鉛筆素描透出來（圖 11-15）。

底色有兩個作用。首先，它遮掉了可能引發同時對比效應的紙板白色表面。其次，底色為後續所有的色彩提供一個淡淡的基調，有助於整合色彩。如果你喜歡，你可以在一些區域讓小塊底色露出來，在整個畫面上隨處可看到星星點點的底色，這也有助於統合色彩。

1. 用一個中間色來調製底色，調出低明度或中明度，以及低彩度。你可以用白色、黑色，或許再加入一點橙色，調出淺灰色。你也可以用淺暗黃色作底色（混合白色和黃色，再加入一些紫色降低彩度），或是中明度的暗藍灰色（混合白色、群青和黑色，再加入一點橙色）。我自己的示範畫採用中明度的暗橙色。

2. 在調色盤上調色，加入一些水來稀釋。在紙板塗上薄薄一層透明底色，讓鉛筆素描可以透出來。

3. 等紙板上的底色乾了之後再進行下一階段。

## 【第一階段】

在這個階段，你大約要調出十一到十四個色彩。你必須隨著上色的進程，也就是從一個區域換到另一個區域時，逐一調出這些色彩。

- 背景的二個（或更多）色彩（四折紙屏風每一面的光線狀況可能都不相同）。
- 地板的二個色彩（明亮部分和陰暗部分各一種顏色）。
- 花朵的三到四個色彩。
- 葉子和花梗的二到三個色彩。
- 花瓶和水的二到三個色彩。

1. 先從一個大塊的色彩區域著手，例如背景的某個色彩。透過取景器觀察它，辨識它的屬性，然後在調色盤上調出顏色，塗在這個區域。
2. 繼續處理其他區域，直至各部分都上了色，除了你為了讓底色露出來，刻意在兩個色彩交接處留空不上色的小塊（下頁圖 11-16）。
3. 接著處理花朵。用取景器逐一觀察每片花瓣，辨識它的基本色彩，調出顏色，塗在花瓣的位置上。如果你在同一片花瓣上觀察到兩種色彩，你要判斷何者為主要的色彩，然後為花瓣塗上這個色彩。次要的色彩留待下一階段再來處理。
4. 依同一方法繼續處理下一朵花（如果你用了不只一朵花）、葉子、水果（如果你使用水果）。

## 【第二階段】

在第一個階段，整個畫面大致上好了色。在第二個階段，你仍然要繼續觀察、辨識靜物的色彩，根據實景色彩來調配顏

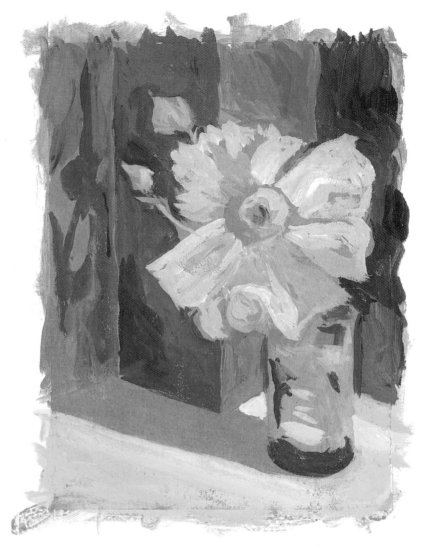

圖 11-16 第一階段：
在各個部分塗上該區
的主要色彩，留下一
些小塊地方不上色，
讓底色透出來。

色，塗在畫上。不過，現在你要做的是，仔細辨識大塊色彩區域中細微的明度和彩度變化，調整它們的色調。第一階段使用的色彩可說相當單純，經過這些調整後，畫面上的色彩將呈現更豐富的色相以及明度和彩度的變化。

1. 用色相掃瞄器輪流掃視背景和地板各個主要色彩區域，找出色相、明度和彩度發生細微變化的地方，辨識其色調，調出新的顏色，塗在這些小區塊上。下頁圖11-17是我示範畫作的第二階段。

2. 檢視花瓣、花梗和葉子之間透出底色的「空隙」。切莫以為這些空隙裡的底色都一成不變，因為照射在靜物各部分的不同光線，以及空隙周圍色彩的同時對比效應，都可能使各個空隙處的底色顯得更淺或更深、更鮮豔或更暗濁。利用你的色相掃瞄器、明度輪和彩度輪來辨識空隙的色調，調出顏色，重新上色。

3. 接著處理陰影部分。你的直接反應可能是想混合黑色和白色，畫出灰色的陰影。但是，透過掃瞄器，你會發現陰影的真正色彩。它可能是陰影坐落處（例如地板）的色彩，只是彩度較低；也可能反射了製造出陰影的物體之色彩，甚至是陰影周圍色彩的補色。要正確辨識陰影的色彩，你必須利用色相掃瞄器讓同時對比效應降到最低，使準確度提到最高，然後調出顏色，塗在各個陰影處。

4. 現在轉到花瓣上。找出每片花瓣明度最高、最低，以及中等明度的部分，同時也要注意彩度的變化。僅在一片花瓣上你就可能發現四種明度和彩度。即使是白色的花，透過掃瞄器，你也可能發現有些花瓣呈現灰色或紫色（圖11-17）。辨識每片花瓣的色調，調出顏色，塗在花瓣上。

5. 然後是葉子和花梗。利用掃瞄器精確辨識每片葉子和花

圖 11-17 第二階段：
找出各區色相、明度
和彩度更細微的變
化，塗上相符的顏
色。

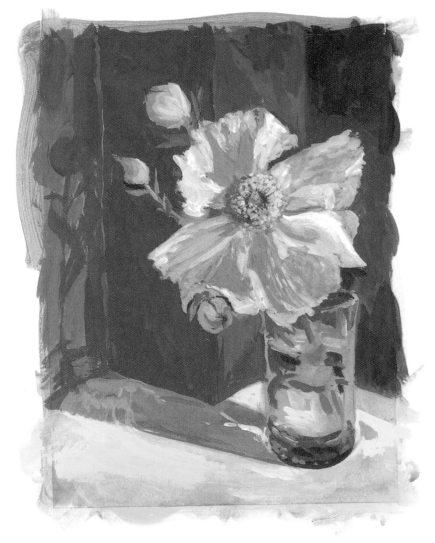

梗的綠色色調。自然界有幾千種綠色色調，就你眼前的靜物而言，葉子的綠色會受到照射在葉片上的光線和反射背景色彩的影響，也可能受到花朵或背景色彩同時對比的影響（圖11-9即為同時對比的一例，圖中黃綠色的葉子襯在紅紫色背景上）。辨識出正確的色調，調出顏色，塗在葉子和梗上。

6. 為花瓶上色之前，你必須仔細觀察瓶裡的水和透明玻璃瓶的顏色。瓶子和水可能完全反映了背景、地板或花梗的色彩。用掃瞄器辨識瓶子和水所呈現的色彩，調出顏色。它們會類似背景等等的色彩，但不會完全一樣。

7. 最後是找出光線照射下的「高光區」。它們會出現在水和玻璃瓶上；如果葉子表面有光澤的話，也可能出現在葉片上。用掃瞄器和明度輪辨識這些高光區的色相及明度，它們的顏色會很淺，但可能不是純白色。調出顏色，塗在高光區。

8. 完成所有的色彩變化部分後，舉起你的畫，伸直手臂，把它放在靜物旁。微眯著眼，仔細比對二者的色彩。你要看的是：

- 首先，找出靜物中最淺（明度最高）的色彩，和畫中最淺的色彩進行比較。如果不相符，必須加以調整。
- 找出靜物最深（明度最低）的色彩，和畫作最深的色彩進行比較。如果不相符，重新調色和上色。
- 找出靜物最鮮豔（彩度最高）的色彩，和畫作最鮮豔的色彩進行比較。如果不相符，重新調色（由於人造顏料的限制，要調出自然的鮮豔色彩不是易事）。
- 找出靜物最暗濁（彩度最低）的色彩，和畫作最暗濁的色彩進行比較。如果不相符，重新調色。請注意：你的低彩度色彩應該用補色調出來，而不只是在色彩中摻入黑色。

- 最後，找出靜物中等明度及中等彩度的色彩，和畫作中等明度及中等彩度的色彩進行比較。如果不相符，重新調色。

## 【第三階段】

現在該用「圖畫色彩」的眼光來檢視你的畫了。你要看的是，除了「記錄」靜物的實景色彩之外，畫中的色彩配置是否構成一幅很好的畫？你在前兩個階段所花的功夫此時都有了代價。自然的色彩總是安排得那麼均衡美麗，尤其是花卉，你臨摹的實景色彩本身多半即已十分調和，不需多做調整。

但是要記住，你在花卉靜物四周布置了以彩色構造紙做成的背景和地板，引進了非屬於自然的色彩；你還用了一盞燈來照明，這又是一項會造成明度和彩度變化的因素。因此，你在這個階段要做的是平衡你的圖畫色彩。圖 11-18 是我示範畫作的第三階段。

首先，好好地看你的畫作一眼。

- 把畫作放在架子上或倚牆豎立，高度齊眼。退後 3、4 呎（90 至 120 公分），微瞇著眼仔細審視它：

1. 有沒有哪個最淺的色彩看上去像是從畫面「蹦」出來，而非穩穩地待在構圖中？花瓶和水的高光區會是頭號「嫌犯」，可能必須稍微降低其明度。記住需要調整的地方，之後再來重新調色（或許可以為白色加上薄薄一層釉彩〔透明色彩〕）。
2. 有沒有哪個最深的色彩像是在畫面「挖了個洞」？最該注意的是陰影區域，可能需要調整其明度或彩度。記住需要調整的地方。
3. 有沒有哪個色彩區塊像是在和花朵競爭注意力，似乎要成為整幅畫的焦點？是的話，記住需要調整彩度或明度的地方。

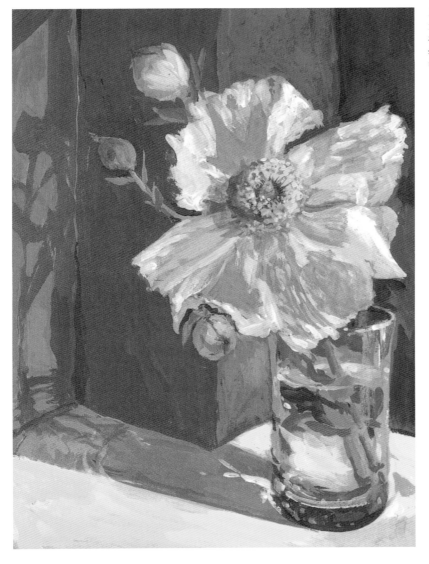

圖 11-18 第三階段：
焦點放在各個色彩的
相互關係，讓所有色
彩組合成美麗、調和
的畫面。

接著再看構圖，也就是形狀、空間、光與影，以及色彩。所有這些元素是否組合成一個均衡的構圖？

- 把你的畫倒轉過來，退後 3、4 呎審視它。如果畫面的構圖反看仍和正看一樣均衡（雖然順序有所不同），你便可以確定構圖完全沒問題。如果你覺得某處不太均衡，或隱隱約約感到有什麼地方「不對勁」，你要問自己的問題是：

1. 構圖的左右和上下兩邊是否顯得一邊重一邊輕？或是有些地方顯得太「空虛」？是的話，記住需要調整之處。通常你可以藉著微幅調整該區的色彩明度或彩度，解決這個問題。請注意：此時不宜引進全新的色彩，加入新色的話，所有先前使用的色彩都得配合這個「闖入者」而跟著調整。
2. 有沒有哪裡顯得「格格不入」，像是太鮮豔或太暗濁？大多數狀況可以藉由調整該區的色彩明度或彩度，解決問題。
3. 最後，把你的畫轉回正向，重新檢查一遍你在倒轉時發現的問題區域，然後做出必要的調整，讓所有色彩之間的關係達到均衡的地步。這不像聽起來那麼困難。真正困難的是說服自己花時間、花力氣去改善問題（圖 11-19）。

## 【完成畫作】

現在你已經讓畫面的色彩建立起均衡的關係，只剩下最後的步驟了：

1. 小心地撕下貼在插畫板邊緣的紙膠帶。撕掉膠帶後，畫面四周會形成一道自然的白框。
2. 如果你想為你的作品加上標題的話，在畫作左下方寫上

圖 11-19 做了最後的小幅修改和調整後，完成的畫作。

Matilija Poppy

Betty Edwards 7.3.03

標題，然後在右下方簽名並標明日期。

## 大自然是色彩的導師

花卉這類生趣盎然的題材讓人畫起來特別喜悅，我希望你已體驗到其中的樂趣，也希望你會喜歡你完成的作品。用我們有限的顏料模仿大自然無可比擬的美麗色彩，確實辛苦。但是，追求目標的滿足感，以及在這個過程中所增加的知識，便是你的報償。大自然不會輕易揭露她美麗色彩的秘密，你必須放慢你的感官，才能真正看清眼前花兒的色彩。正因如此，你更有機會在花朵的色彩配置中發掘前所未見的奧妙。此外，當你知道，如果你肯花時間仔細觀看眼前的景物，你的獎賞將是無比愉悅的美好感受，光是這一點便足以讓你日後都願意放慢、放緩，好好地去看。

你可能不太滿意自己的作品，或許你會懷疑自己畫的花沒有真花那麼美麗。有這種感覺的人不只你而已，幾千年來成千上萬的藝術家都曾經和你一樣。但是記住：你的畫很特別、很美，這是出自一個迷戀大自然色彩的人類之手，是你這個人以自己獨特的方式對大自然之美做出的回應。

# 12　色彩的意義和象徵

旋開錫管的蓋子，擠出一些顏料，放在調色盤上。好好看一眼調色盤上的色彩，這是很特別的一刻——這時色彩就只是色彩，既不代表任何意義，也不依附於任何事物或人。面對著調色盤上色彩的純粹之美，你可能產生一種特殊的感受，許多藝術家都曾在他們的著作中描述這種單純的美之感受。當然，你很快就會把色彩拿來使用，色彩成了達成某種目的之工具。但是，在你開始使用色彩來作畫之前的短暫片刻，色彩和色彩之美是一種獨立的存在，無關乎其他。別的時候，色彩幾乎總是某個東西的一部分，而，隨著它們和各種事物、感情及概念聯結在一起，色彩也被賦與了形形色色的名稱和意義。

## 為色彩取名字

美國學者柏林和凱伊（Brent Berlin & Paul Kay）在他們蒐羅廣泛、鉅細靡遺的《基本色彩詞彙》中指出：隨著語言的發展成形，世界各地的語言中都出現了色彩的名稱，而且順序都相同。黑色和白色是最早有了名字的顏色，接著是紅色。然後是綠色和黃色，或者順序倒過來，黃在前，綠在後。再來則是藍、褐，最後是紫、粉紅、橙、灰。

在許多文化中，即使到了今天，色彩的名稱也不過就是上述這幾種。但是在另一些文化中，包括美國，色彩的詞彙五花八門、龐大無比，除了一般的基本名稱，還包括眾多標新立異的名稱，諸如水鴨藍、橄欖色、珊瑚紅、巧克力色、南瓜色、蛋殼青。這種現象是晚近才出現的，可能是受到彩色電視、彩

色電腦螢幕和彩色蠟筆的影響，尤其是普及率高、影響力無遠弗屆的蠟筆。

自古以來，各個文化、各個時代的人，都把他們對色彩的感覺加上了意義和名稱。色彩很快就化身爲各種概念的象徵。不過，學者們發現，一些特定色彩所被賦與的意義，在各個時代和文化中具有令人驚訝的一致性。有的科學家推測說，這種現象可能顯示人類大腦具有劃一的色彩反應結構，類似於語言學家喬姆斯基（Noam Chomsky，亦譯作杭士基）所說的天賦語言結構。

第四章習題1的「四季」是你嘗試用色彩來表達概念的第一步。你可能已經發現，如果你把你的四季圖拿給朋友看，儘管每個人都有自己的色彩主張，他還是能容易地解讀出每幅畫代表哪個季節。（圖12-2~12-5是我一些學生的「色彩宣言」。）色彩學家伊登對他學生的「四季」習作有如下的評論：「值得一提的是，儘管我曾廣泛徵求大家的意見，我從未遇過有誰認

1909年，美國賓尼史密斯公司（Binney & Smith）推出他們新發明的蠟筆時，稱為「庫萊奧拉」（Crayola），一盒有八個顏色：黃、紅、藍、橙、綠、紫、褐、黑。1949年時，庫牌蠟筆共有四十八色，色彩名稱仍很好辨認，例如紅橙、藍紫等等。到了1972年，色彩增加到七十二種，充滿想像的名稱隨之大增，例如原子柑橘、雷射檸檬、刺眼綠。

時至今日，庫牌蠟筆共有一百二十色，其中一些色彩名稱，像風滾草、波浪式旋轉木馬、外太空、海牛等等，只對十二歲以下的孩童有意義。

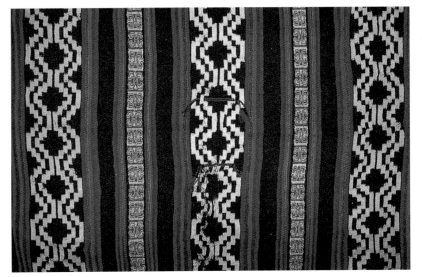

圖12-1 智利馬普奇族（Mapuche）印第安人織品，智利聖地牙哥前哥倫布時期藝術館收藏。

「紙牌的色彩符號——白、黑、紅——非常古老而強大。」
——維瑞蒂，《色彩觀》

圖 12-2 Kathy S.的
習作

我不喜愛的色彩

我喜愛的色彩

夏

秋

冬

春

圖 12-3 Karen Atkins
的習作

我不喜愛的色彩

我喜愛的色彩

夏

秋

冬

春

圖 12-4 R. Larson 的習作

我不喜愛的色彩　　　我喜愛的色彩

夏　　　　　秋　　　　　冬　　　　　春

圖 12-5 Tim McMurray 的習作

我不喜愛的色彩　　　我喜愛的色彩

夏　　　　　秋　　　　　冬　　　　　春

不出畫的是哪個季節。」在下面的習題中，我們將近一步練習用色彩來表現主觀概念。

## 用色彩來表現意義

「色彩的首要目標應該是讓你能盡情表達。」
—— 馬諦斯

你已經掌握了色彩的結構和色彩的詞彙，也已嘗試過用色彩來描繪具象物體，包括折疊色紙和花卉靜物，現在你可以擴大焦點去探討色彩在日常生活中的表現能力，以及它所表現的意義。

圖 12-6

憤怒　　　　　喜悅　　　　　悲傷

愛情　　　　　嫉妒　　　　　平靜

## 習題13　色彩的感情

在這個習題中，一如「四季」，你要把色彩當成表達某種概念的媒介。你的畫布是插畫板上的六個長方形框格，每幅畫代表一種情緒，分為「憤怒」、「喜悅」等等（圖12-6）。你不必畫出可以辨認的物體，例如閃電、彩虹、拳頭、笑臉、雛菊，也不要使用象徵符號，例如星號、數字、箭頭、數學符號或文字，完全只用色彩來表現概念。

在每幅畫中，你可以只用一個顏色，也可以用三、四種顏色，甚至更多。你可以塗上厚厚的顏料，或者加水稀釋。你可以塗滿整個框格，或留下一些空白。你可以混合顏料，調出你要的顏色，或者直接使用從錫管或顏料罐取出的顏料。這個練習無所謂對錯，只要你認為畫得對了就好。

盡量一次把六幅畫畫完（整個練習約需半小時）。此外，盡量找個安靜的地方作畫，避免受到打擾。

圖12-12~12-15是四位學生畫的「情緒」，不過先別看它們，等你畫完後再看，這樣你就不會受到別人影響。

1. 拿出你的畫具，按照第四章的指示（49頁）準備好調色盤，把你所有的顏料都放上去，包括黑色和白色。你還需要一塊9"×12"的插畫板、一卷¾吋寬的低黏度遮蓋式紙膠帶，以及一把尺。

2. 將插畫板橫放，讓它的長邊在上下方。在紙板四邊貼上紙膠帶（圖12-7），接下來用三條紙膠帶把板面分成六等分（圖12-8~12-9）。

3. 從紙板左上角往右，用尺量出4吋（10.2公分），做上記號，再量出8吋（20.4公分），也做上記號。接下來，從紙板左下角往右，重複同樣程序。然後撕下兩條紙膠帶，中心對準紙板上端和下端的記號，貼在紙板上，把板面分成三個垂直區塊（圖12-8）。

圖12-7 首先用紙膠帶貼在紙板的四邊。

圖12-8 接著在紙板中央垂直貼上兩條紙膠帶。

圖 12-9 最後再橫橫地
貼上一條膠帶，在六
個框格下方的膠帶上
寫下標題，依次爲：

憤怒　喜悅　悲傷
愛情　嫉妒　平靜

4. 再撕下一條紙膠帶，打橫貼在紙板中央，與另兩條垂直的膠帶縱橫交錯，把板面分成六等分，形成六個框格（圖 12-9）。

5. 用鉛筆把每幅畫的標題寫在框格下方紙膠帶上，如圖 12-9 所示；從左上格往右，先寫上排，再寫下排。

6. 先從「憤怒」開始。我的經驗是，最好一次處理一種情緒，並且回想一下上次你產生這種情緒的時刻。你覺得哪個或哪些顏色最符合你當時的心情？不必預先構思好整個畫面，放手去塗上色彩，直到你滿意爲止。如果你需要混合顏料，調出你想要的感覺來，千萬別猶疑。

7. 接下來是「喜悅」，然後繼續畫完所有六個框格。

8. 小心地撕下紙膠帶。撕掉膠帶後，畫下方的標題也跟著不見了。在重新寫上標題之前，你可以把六種情緒的名

單（記得把次序弄亂）拿給朋友看，請他猜猜看各幅畫代表哪種情緒。他的神準可能讓你相當訝異。

9. 最後，在每幅畫下用鉛筆寫上標題並簽上名字和日期。

如果你去看我學生畫的「情緒」（圖12-12~12-15），你可能會發現，它們和你的畫有一些令人驚訝的相似之處，大家對於某些色彩和情緒的關聯，似乎很有共識。例如，許多人顯然把憤怒和紅色連在一起，而且往往在紅色中加入黑色來表達憤怒（圖12-10）。語言中也有同樣的情形，例如「他氣得雙眼發紅」、「他的臉上罩著一股黑氣」。悲傷經常讓人聯想到灰色、紫色或藍色。平靜常化身為柔和的粉彩色調，愛情與愉悅則是鮮豔的色彩。嫉妒呢？雖然這顯得陳腔濫調，嫉妒是綠色的。不過這裡所說表達某種情緒的色彩，只是籠統的分類，每個人所用的色彩還是有極大的差異。事實上你會發現，你的畫揭露了屬於你個人的、獨特的色彩表現方式。

你下一步要做的是：檢視你所有的作品，包括這六幅「情緒」，找出你的色彩偏好，以及你自己的色彩語言。

## 你鍾愛的色彩及其意義

先前你一共做了十二個習題，現在把你的作品都拿出來，和「情緒」一起放在一張桌子上。繪製色環（習題3）和明度輪（習題5）用的都是指定的色彩，因此把這兩項習作擺到一邊。至於其他圖畫的色彩都是你自己挑選的，包括靜物畫所用的色紙和鮮花的顏色。

至少在某個程度上，這些作品可說代表了你對色彩的主觀偏好，它們是你個人的「色彩宣言」，很值得做個簡短的分析。下面我列出了幾項有關色相、明度和彩度的問題，我建議你拿一張紙寫下自己的回答，你也可以採用表列的方式，如168頁所示。你可以自己做一個圖表，或是把168頁表格影印下來使用。

圖 12-10 四位學生所畫的
「憤怒」

我把這四位所畫的「憤
怒」和「悲傷」放在一
起，你可以看出，他們
對色彩的意義似乎看法
相近。

圖 12-11 四位學生所畫的
「悲傷」

圖 12-12 Kathy S.的
「情緒」

憤怒　　　　　　　喜悅　　　　　　　悲傷

愛情　　　　　　　嫉妒　　　　　　　平靜

圖 12-13 Nikki Jergenson
的「情緒」

憤怒　　　　　　　喜悅　　　　　　　悲傷

愛情　　　　　　　嫉妒　　　　　　　平靜

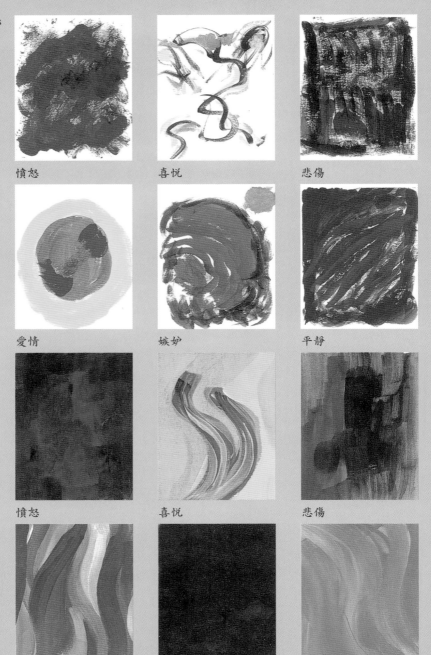

圖 12-14 Karen Atkins
的「情緒」

憤怒　　　　　　喜悦　　　　　　悲傷

愛情　　　　　　嫉妒　　　　　　平靜

圖 12-15 R. Larson
的「情緒」

憤怒　　　　　　喜悦　　　　　　悲傷

愛情　　　　　　嫉妒　　　　　　平靜

## 1. 我喜愛的色彩

瀏覽一遍你所有的畫作，有沒有哪個或哪些色彩是你在「我喜愛的色彩」裡用過，後來又出現在其他畫作中？列出最常使用的色彩。

## 2. 我不喜愛的色彩

接下來檢視「我不喜愛的色彩」，其中的色彩是否重複出現在「四季」和「情緒」系列畫作裡？如果是的話，列出重複的色彩，並標明它們出現在哪一季或哪一種情緒。其他畫作是否也用了「我不喜愛的色彩」中的顏色？是的話，列出這些色彩。

大部分的人經常重複使用自己喜愛的色彩，很少有人一再使用自己不喜歡的色彩，原因不言可喻。但是，我認爲有必要藉著這些問題，讓你清楚意識到自己對色彩的喜惡。同時，我也希望藉此讓你了解低彩度的色彩（它們通常不怎麼討人喜歡）在配色上的價值。

## 3. 我喜愛的明度

你所有畫作的整體明度結構是否都很類似？亦即，你是否多半用高明度的淺色來作畫？或是中明度？或是低明度的深色？是的話，列出你常用的明度，並且標明「情緒」系列畫作中哪一幅用的是低明度、中明度和高明度。

## 4. 我喜愛的色彩對比

你的畫作中是否出現強烈的明暗色彩對比？或者，你大部分的畫作明度變化都不大？如果你發現自己偏好某種對比（強對比或弱對比），把它寫下來，並且標明「情緒」系列畫作中哪一幅用的是強對比和弱對比。

## 色彩偏好

| | 主要色彩 | 高、中、低明度：<br>強對比或弱對比<br>主要明度等級 | 高、中、低彩度<br>主要彩度等級 | 補色或類似色配色<br>主要配色法 |
|---|---|---|---|---|
| 1. 我喜愛的色彩 | | | | |
| 2. 我不喜愛的色彩 | | | | |
| 3. 春 | | | | |
| 4. 夏 | | | | |
| 5. 秋 | | | | |
| 6. 冬 | | | | |
| 7. 明度輪* | | | | |
| 8. 彩度輪* | | | | |
| 9. 色彩轉化練習 | | | | |
| 10. 折疊色紙靜物畫 | | | | |
| 11. 花卉靜物畫 | | | | |
| 12. 憤怒 | | | | |
| 13. 喜悅 | | | | |
| 14. 悲傷 | | | | |
| 15. 愛情 | | | | |
| 16. 嫉妒 | | | | |
| 17. 平靜 | | | | |

*註：7、8兩項只寫下你自己為明度輪和彩度輪挑選的色彩。

## 5. 我喜愛的彩度

你最常使用鮮豔的高彩度色彩，還是中彩度的色彩，或低彩度的暗濁色彩？如果你偏好某種彩度，把它寫下來，並且標明「情緒」系列畫作中哪一幅用的是高低彩、中彩度和低彩度。

## 6. 我喜愛的配色方式

你多半使用補色來配色，還是類似色？了解你較常使用哪種組合，並且標明「情緒」系列畫作中哪一幅用的是補色配色和類似色配色。

## 了解自己的色彩偏好和表現方式

回答這些問題後，重新瀏覽一遍你的畫作和筆記，你可能會發現，你的畫作通常傾向於使用某些色彩，甚至顯現明確的好惡。例如，你可能會發現，幾乎每幅畫你都用了藍色，你似乎偏好高明度、高彩度的色彩，以及運用類似色來配色。

以上例而言，這種偏好讓人聯想到坦誠、樂天和外向的人格特質（當然，這種推測也可能大錯特錯）。你可能會發現，你喜愛的色彩透露了你偏愛哪個季節或哪種情緒，或者反過來說，你不喜愛的色彩或許透露了你討厭哪個季節或哪種情緒。例如，你喜愛的色彩也出現在「春」和「夏」這兩幅畫中，而你不喜愛的色彩出現在「秋」和「冬」，而且「悲傷」或「嫉妒」又使用了這些你不喜愛的色彩。

另一方面，你也可能發現紅色是你喜愛的色彩，還有，你偏好使用高彩度和低明度，以及大量的補色對比。你喜愛的色彩出現在「秋」和「冬」，也出現在「愛情」，而你不喜愛的色彩出現在「平靜」或「悲傷」之中。這種偏好通常讓人聯想到熱情、執著和積極的人格特質。當然，這種看法不見得準確。色彩的表現方式有無限種可能的組合，或許都顯示出某種特

166頁學生R. Larson的「情緒」（圖12-15）系列畫作顯示，他在每幅畫中似乎都喜歡使用偏暗的單一明度和少量的對比。

反之，165頁學生Kathy S.的「情緒」系列畫作（圖12-12）顯示她似乎偏好中明度和相當強烈的對比。

徵。例如，你的每幅畫可能和你其他的畫都不同，顯示你對色彩的品味兼容並蓄，對任何色彩、季節或情緒沒有特殊偏好，你的色彩選擇和季節、情緒之間並無對應關係。

然而，說到頭來，仍有一個問題：色彩究竟代表了什麼？

## 色彩的象徵意義

「就象徵性而言，色彩的純度與其象徵意涵的純度彼此對應：原色對應於原始感情，第二次色及混合色對應於複雜的象徵意涵。」
——維瑞蒂，《色彩觀》

這裡我們必須先指出一點：學者專家對色彩象徵意義的闡釋，並無定於一尊的規則可循；色彩專家對色彩代表的廣泛意義雖有共識，一旦說到明確的特殊意義，便人言言殊。使這個問題更為複雜的一個因素是，幾乎所有色彩都有正反兩面的意涵，這種含混的性質實在不利於科學研究。然而，我們確實知道色彩對我們很重要，即使我們很難說清楚它何以重要，也不減損其重要性，正如維瑞蒂在《色彩觀》中所言：「色彩被視為一般大眾生活中一項強大的感情因素。大家最有興趣的自然是色彩對心理和情緒的影響，雖然科學界和醫學界對此抱持懷疑態度，這個層面顯然是一般人普遍關心的話題，使得這個基本上屬於主觀範疇的問題大獲重視。」

有了上面的提醒作為引子，下面我將針對十一種色彩的意義與象徵，簡略介紹當代的一些觀點。這十一種色彩都是在大多數文化中「有名有姓」的顏色：紅、白、黑、綠、黃、藍、橙、褐、紫、灰、粉紅。我無意做一個完整或科學性質的介紹，只是概略整理出一些普遍的見解和文化上的參照。以更實際的層面來看，當你在生活中遇上要挑選色彩的時候，你對色彩的自覺會讓你更有自信，也讓挑選色彩這件事變得更加有趣。

在閱讀下面的介紹前，請記住：明度和彩度的變化會改變色彩所傳達的意義。鮮豔的色彩代表強烈的感情，而暗淡的色彩正好相反。在一個色彩中混入其他色彩，也會改變其意義。例如，倘若紅色的色調偏向橙色或紫色，或明度降低而偏向粉紅，紅色的意義也隨著混雜的色彩而發生變化。請參閱下面

橙、紫、粉紅各自代表的意義，你或許可以從中推演出混合色
彩的新意義。

# 紅色

在所有的色彩中，大家對紅色的象徵意義最有共
識。學者專家告訴我們，紅色被認為代表陽剛、刺
激、危險，以及性慾激情。紅色是鮮血、火焰、熱情
和挑釁的顏色，是最猛烈、最富侵略性，也最讓人興
奮的顏色。它是戰爭的顏色：古羅馬軍隊出征時高舉
紅色戰旗，許多國家的士兵則穿著紅色短衫。古希臘
劇場演員穿上紅衣，象徵荷馬史詩《伊里亞德》中的
可怕戰爭。紅色也與魔鬼有關──魔鬼經常被描繪成
皮膚赤紅或身著紅色衣服。紅旗代表警告，紅燈命令
我們止步。

另一方面，紅色是天主教舉行耶穌受難儀式時的祭典顏
色，天主教教士也經常穿上紅色祭袍來象徵殉道者流的血。對
二十世紀初沙皇暴政下的俄國人民而言，蘇維埃的紅旗代表了
革命和自由，但是當爭權奪利的蘇俄領導者腐化了革命精神，
共產主義立即變成西方世界眼中的「紅禍」。

在比較溫和的一面，中國的新娘穿大紅嫁裳，許多民族用
紅色作為葬禮的顏色。美國人認為紅色代表愛情、行動、活力
和力量（看看情人節的紅心和紅玫瑰，以及美國國旗上象徵毅
力與勇氣的紅色條紋）。

繪畫裡的紅色（說得明確點：非常鮮豔、中明度的紅色）
代表了什麼意義？現在你可以從這個觀點來審視你的畫作。你
的紅色是否傳達出上述任何一種意義？還是你使用紅色是為了
完全不同的原故？無論如何，我們大概可以放心大膽地推測，
你用紅色來表達「憤怒」的機率，遠高於「平靜」。

圖12-16 荷蘭畫家維
梅爾（Jan Vermeer,
1632-75），〈紅帽女
郎〉，1665-66，木
板、油彩，22.8×
18cm。

試想，如果帽子是淺藍
色或淡綠色，這幅畫的
效果會有什麼變化？

# 白色

　　白色向來引發矛盾的詮釋。在西方文化中，白色象徵純眞和純潔（例如新娘的白紗禮服，以及嬰兒在教堂受洗時的白色洗禮服）；但是在許多其他的文化中，包括中國、日本和眾多非洲國家，白色代表死亡。中國人穿白色喪服悼念亡者返璞歸眞，京劇裡的大白臉卻代表歹角。後者有個挺有意思的呼應：西洋民族的鬼魂是白色的。梅爾維爾《白鯨記》裡的白鯨可能是美國文學中最陰森可怖的白色。在英國民間故事中，白羽毛代表懦弱。另一方面，白旗代表了和平投降的誠意。根據古老的說法，在夢中看到白色，兆示家庭幸福，這讓人聯想到那些竭力鼓吹潔白之重要的清潔劑廣告。

　　現在，從白色象徵意義的角度來審視你的畫作。如果你選了白色的花來畫你的花卉靜物畫，白花可能帶有純潔的意涵，因爲天主教認爲白色百合花是聖母馬利亞的象徵。觀賞你畫作的人或許未清楚意識到其間的關聯，但這種根深柢固的色彩象徵意義極可能埋藏在他的潛意識心靈中。至於白色的負面意涵，它們也很可能出現在你的「四季」和「情緒」系列畫作中。

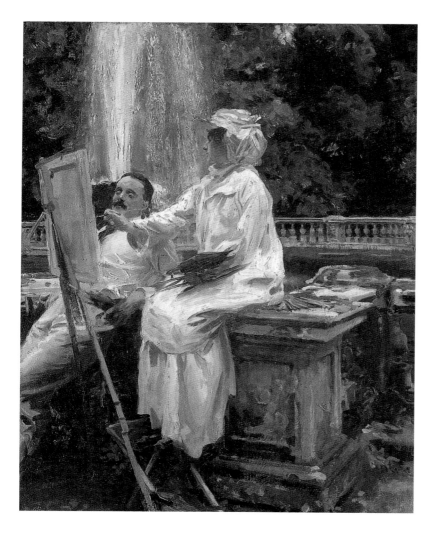

圖12-17 美國畫家沙
金特（John Sargent,
1856-1925），〈噴
泉，義大利法斯卡提
區陶隆尼亞村〉，
1907，畫布、油彩，
71.4×56.5cm。

在這幅畫中，沙金特用
白色傳達一種奢華和悠
閒的感覺。

# 黑色

福特汽車公司創辦人亨利・福特聽說大眾希望有彩色的汽車，他的反應是：
「他們要什麼色彩都可以，只要是黑色的。」

在西方世界，黑色代表死亡、喪事，以及邪惡。濃濃的黑色帶來濃濃的負面意涵，象徵著惡兆、地獄、天譴。在早期的美國西部牛仔電影中，壞人總是戴著黑色帽子，好人則戴白色帽子。然而，對古埃及人來說，黑色是肥沃的尼羅河三角洲土壤的顏色，因此意謂著生命、成長和幸福。非洲裔美國人「黑就是美」運動所鼓吹的也正是回歸至黑色較正面的意義。黑色一向與夜晚連在一起，暗夜無光，因此黑色也代表了無知、神秘，以及陰謀。這些意涵可能是使得黑色成為時尚界永不退流行的基本色、而迷信者害怕在路上遇到黑貓的原因。在西方世界，黑色是教士僧袍的顏色，同時也是大學畢業服和寡婦穿著的顏色。

你的畫作是否大量使用黑色？還是只限於「四季」和「情緒」中特定主題的幾幅？黑色和白色對比傳達的訊息再清楚不過：善與惡、對與錯、未來和過去、成功和失敗、好運和厄運。以明度尺來衡量，黑色的明度最低，亦即，它完全排除了光。檢視你的畫作，看看黑色出現的頻率，或許，它缺席了？

圖 12-18 美國畫家萊因哈德（Ad Reinhardt, 1913-67），〈繪畫〉，1954-58，畫布、油彩，198.4×198.4cm。

「從 1950 到 1967 年他逝世為止，萊因哈德把他畫裡的色彩一掃而空，最終達成了他一系列的黑色畫，這些莊嚴、簡約的畫可能是他最出名的作品。」
──美國學者兼作家梅克蘭伯格（Virginia M. Mecklenburg），1989

# 綠色

色彩專家一致認為，綠色代表平衡與和諧，也是春天、青春、希望和喜樂的象徵。在基督教世界，綠色代表新生，和洗禮及聖餐禮有關。在回教世界，綠色代表先知穆罕默德，因此也代表了整個回教。不過，正因為綠色是回教的神聖顏色，代表至高的尊榮與崇敬，一般是不能隨意使用綠色的。英國人的「林肯綠」則帶著一抹英雄色彩，因為它與俠盜羅賓漢有關（譯按：林肯郡生產一種橄欖綠織布，傳說羅賓漢就是穿著綠衣）。在西方國家，綠燈代表通行。在現代的地球上，綠色也成了環保運動的標誌和環保意識的代名詞。

不過，就像大多數的色彩，綠色具備正反兩面的意涵。雖然綠色一般被認為代表健康和成長，它有時也是疾病的象徵：膽汁是綠色的；還有，我們會說某人「臉色發綠」。「臉色發綠」的確是病態膚色所造成的感覺，而這可能是因為皮膚失去了健康的血色，也就是紅色——綠色的補色。綠色也是嫉妒的顏色，尤其是它的混合色，例如強烈的黃綠色和橄欖綠。在莎士比亞名劇《奧賽羅》中，伊亞格警告他的主人：「小心，主人，小心嫉妒！它是個綠眼怪物……」怪異的東西常是綠色的，例如來自外太空的「小綠人」以及「綠巨人浩克」。就像〈芝麻街〉裡的布偶青蛙科米特所感嘆的：「身為綠色可真是不容易。」

回頭來看你的畫，你經常使用綠色嗎？這是否代表它是你喜愛的顏色？還是你很少使用綠色，有的話也只限於小塊區域？你的「四季」中哪一幅畫是偏重於綠色？「情緒」中有沒有哪一幅以綠色為主色？你畫中所用的綠色是否帶有負面意涵？把你使用綠色的狀況記下來。

圖 12-19 高更（Paul Gauguin, 1848-1903），〈綠色基督（布雷頓騎士團）〉，1889，畫布、油彩，92×73cm。

對高更而言，色彩代表了神秘。他在 1892 年時寫道：「我們不是用色彩來界定形體，而是賦與（繪畫）一種音樂律動感，這來自於色彩本身，來自於它的特性、它的神秘、它的謎……」
——蓋吉（John Gage），《色彩與文化》，1993

# 黃色

黃色是最曖昧的色彩之一。它是陽光和金子的顏色，象徵了快樂、知性與啓迪。然而，它也是嫉妒、恥辱、欺騙、背叛和懦弱的象徵。回教徒把金黃色視爲智慧的象徵，中國清朝時只有皇帝能穿黃色的龍袍。但是在基督教裡，出賣耶穌的猶大親吻耶穌、向士兵做出暗號時，正是穿著一件黃色的袍子。美國作家索洛在《原色》一書中這樣闡釋黃色之謎：「很少有色彩像黃色一樣，給觀者留下如此曖昧的感覺，以及如此強烈、撼動內心的意涵和相反的意義。慾望與摒棄。夢想與墮落。閃亮與膚淺。時而是黃金，時而代表傷心。它完全反映出榮耀與孤絕、痛苦交錯並存的象徵意義。它謎一般地似乎永恆存在著兩極對比。」

《綠野仙蹤》裡的「黃磚路」是用黃金鋪成的，但是在1900年代初期，「黃磚路」成了金本位制和金融緊縮政策引發的美國國會激烈爭鬥之代名詞。這也反映出黃色的曖昧性。披頭四1968年的動畫片《黃色潛水艇》，便是善惡對決的現代諧趣版。黃色潛水艇象徵年輕人的樂觀，片中的歹角——輕視音樂和愛情的藍色怪物——完全不是對手。現代的執法人員用黃色膠帶圍住犯罪現場，這又是一種善惡對決的象徵。根據古代的解夢術，夢見淺黃色代表物質上的滿足，夢見深黃色卻代表了嫉妒和欺騙。據說「紳士愛金髮美女」，但是這些「紳士」慣常認爲，金黃色頭髮的女人只有美貌沒有頭腦，「金髮尤物」成了「金髮蠢貨」。另一方面，人們頌揚自然界愉悅、誘人的黃色，美國詩人華茲華斯在1804年的〈水仙花〉一詩中吟詠道：

> 我獨自漫遊，像一朵浮雲
> 高高飄蕩在峽谷山丘上面，

「我一向認為，佛洛斯特（Robert Frost）〈未走的路〉這首詩把迷人的樹林設定為秋天的樹林，是很有意義的，這使得『黃色樹林裡兩條分岔的路』成了一種預兆，顯示詩裡的『我』雖然還年輕，卻已預見到選擇某條路的結果在他年齡更長時造成的重大影響。」
——索洛（Alexander Theroux），《原色》，1994

突然我看見一群，
一大片金黃色的水仙……

對榮格心理分析學派而言，
黃色象徵「直覺」，直覺靈光乍現
時，像是突然「從天而降」，或
「來自左野」。英文成語中「左野」
（left field）是指超乎一般範圍、
遙不可知之處。順帶一提，右腦
主管視覺的部分正是位於其左
側。

看看你畫作中所用的黃色。
也許你和許多人一樣，很喜歡黃
色，對黃色完全採取正面解讀，
那麼黃色會出現在你的「我喜愛
的色彩」中，也會出現在你喜歡
的季節、情緒和靜物畫中。如若
不然，黃色色調可能出現在你的
「我不喜愛的色彩」、「嫉妒」和
「悲傷」之中。

圖 12-20 伯美斯樂，
〈黃色十字架〉，
1992，畫布、油彩
213.25×111.75cm。

# 藍色

圖 12-21 畢卡索（Pablo
Picasso, 1881-1973），
〈老吉他手〉，1903-
04，木板、油彩，
122.9×82.6cm。

　　藍色的名稱出現在人類語言裡的
時間遠落後於黑、白、紅、綠、黃。
這點很令人驚訝，因爲天和水都是藍
色的，藍色在地球上幾乎是隨處可
見。然而，荷馬的史詩中無數次提到
天和水（例如「暗沉如酒的大海」），
卻隻字不提藍色。同樣的，基督教的
《聖經》提到天和水的次數不下數百
次，但從未出現「藍色」這個字眼。
這可能是因爲古時候的作者認爲藍色
太空靈、太不實在，不同於黑、白、
紅、綠、黃。藍色讓人聯想到空虛和
一望無垠，例如英語中人們會用「消
失在遙遠荒涼的藍色中」來形容無影
無蹤。色彩預測公司「色彩畫夾」
（Color Portfolio）不久前宣稱：「藍
色是二十一世紀千禧年的顏色。它寧
靜而純潔，就像海洋一般」

　　色調較深的藍色代表了權威（想
想官員們的一身深藍色西裝）。在色
彩解夢法裡，藍色代表了成功。由典型威權式經營者亨利・福
特所創辦的福特汽車公司以及 IBM 這兩大公司，都採用藍色作
爲識別色彩。IBM 公司還博得「大藍」的稱號，和藍色象徵成
功的意涵聯結在一起。比較淺的藍色則代表了快樂。聖母馬利
亞的圖像和塑像通常穿著藍色衣裳，象徵貞節，一如現代用語
「正藍」（true blue）意謂「絕對忠誠」。

　　不過，就像其他色彩，藍色同樣有其曖昧性和神秘性。藍

色代表空想、悲傷和憂鬱。畢卡索的「藍色時期」畫作描繪巴黎低下階層的貧困悲慘。當他的心境隨著生活改善而轉好後，他也擺脫了藍色，進入「玫瑰時期」。歌名中有著「藍色」字眼的悲傷歌曲不知凡幾。不可思議的是，藍色既代表不道德，也代表合乎宗教戒律的道德觀，例如「藍色電影」是色情電影，「藍色法規」卻是禁止不道德行為的法條，「藍鼻子」則指清教徒般極度嚴謹的人。

現在我們來檢視你畫中的藍色和它們的意義。如果藍色出現在你的「憤怒」之中，這可能意謂著你的憤怒和權威有關。如果藍色出現在你的「愛情」之中，對你而言，愛情或許有如汪洋大海，無邊無際；但相反的，這也可能意謂你的愛情帶著憂傷的成分。檢查你使用藍色的狀況，看看它是否重複出現在你的「我喜愛的色彩」、「我不喜愛的色彩」、「四季」和「情緒」之中。

# 橙色

橙色在所有的原色和第二次色中可說獨樹一幟，因為它似乎沒什麼象徵意義，雖然運動隊伍經常採用橙色作為識別顏色，例如在棒球隊中，巴爾的摩金鷹隊的隊服就是橙色的，美式足球的克里夫蘭布朗隊雖然隊名和褐色有關（Browns 亦譯作棕人隊，其實隊名來自於姓氏），近年竟然也把隊服改成橙色（不過頭盔仍是褐色）。橙色和情緒甚少有關聯，憂鬱時我們會說「感到藍色」、生氣時「看到紅色」、情緒不佳是「黑色心情」，可沒誰會說「感到橙色」、「看到橙色」、「橙色心情」。

橙色雖然和熱與火有關，但是不像紅色代表熾烈的感情，紅色中若摻入橙色，偏向紅橙的紅色即減弱了危險意味。

北愛爾蘭基督教徒抗爭團體「奧蘭治人」十分以代表他們的橙色自豪（Orangemen 直譯是「橙人」，事實上 Orange 是地

圖 12-22 美國抽象畫
家羅斯柯（Mark
Rothko, 1903-70），
〈橙與黃〉，1956，
畫布、油彩，231.1×
180.3cm。

名），而西藏喇嘛的橙色僧袍更是引人注目。每隔十年左右，
橙色便會成為時裝界和家具業的流行色彩，就像 1960 年代和
1980 年代。根據流行色彩專家的預言，現在橙色又回來了。橙
色也和秋天及萬聖節有關（想想柑橘果實和南瓜燈）。橙色似
乎帶有一點輕浮的意味，不太正經，或是帶有嬉鬧、玩笑的意

味。不過從正面看，橙色或許也代表一種沒有侵略性的活力。

　　由於橙色難以界定，你個人怎麼使用橙色就格外有意思，特別是橙色本身似乎沒有什麼明確的象徵意義。你可能在使用橙色時也用了褐色，褐色實際上是彩度較低的橙色，而且它含有明顯的象徵意義，尤其就秋季而言。

# 褐色

　　褐色是大地土壤的顏色，這或許可以解釋爲何它是少數不屬於原色或第二次色、卻很早就出現在人類語言中的色彩之一（其他的非純色夥伴包括黑、白和粉紅）。褐色是藍色或黑色混合橙色而產生的低彩度色彩，它會被視爲一個陰暗的色彩，自不足爲奇。褐色經常象徵不幸和陰鬱，「褐色思考」（in a brown study）是沉思，「陷入一團褐色」（in a brownout）則指

圖12-23 梵谷，〈吃馬鈴薯的人〉，1885，畫布、油彩，82×115cm。

梵谷在寫給弟弟的信中提到，他畫這幅畫的目的是：「我想強調這些在燈下吃馬鈴薯的人，他們就是用伸向盤子的手挖掘土地，因此這幅畫說的是體力勞動，以及他們怎樣老老實實地掙得自己的食物。」
——引自《梵谷書信全集》

失去焦點或無法專心。制服常採用褐色系，例如納粹德國惡名昭彰的褐衫隊。在比較正面的一面，民俗故事中有幫忙做家事的褐色小妖（Brownies），而「大褐」（Big Brown）則成了優比速快遞公司（UPS）卡車的別名。這些跟褐色有關的意涵或許能幫助你解讀你的褐色。

你很可能在「四季」中用上了褐色。更有意義的是，你在「情緒」中有沒有用上褐色，還有，你的「我喜愛的色彩」或「我不喜愛的色彩」是否也包含了褐色。

# 紫和藍紫

紫色是非常深的顏色，在所有色彩中，明度最接近黑色，它的一些象徵意義即來自它反射的光線非常少此一事實。紫色的補色—— 黃色 ——是色環上顏色最淺、反射光線最多的色彩，因此紫色和黃色在一起時，會形成類似陰影和陽光的效果（或許也可以說，有點像是悲和喜的對照）。

紫色常和深沉的感情連在一起，例如英文中「紫色激情」或「氣得臉色發紫」都是形容感情的激烈。紫色也代表對過世所愛之人的悼念。古時候紫色染料不僅製作困難而且昂貴，因此「皇家紫」成了統治階級和權貴的象徵，而低下階層的人民被禁止穿著紫色衣服。如果人家說你的文章或繪畫中有塊「紫色補丁」（purple patch），便是指某部分用力太深、過於繁雜或矯飾，你卻捨不得刪減拋棄。紫色也代表勇氣，這可能是從它與皇室的關聯延伸而來。美國頒給作戰受傷軍人的最高榮耀「紫心勳章」是枚紫色和金色的心形勳章，配上紫色綬帶（左圖）。若是將勳章換個顏色，比方說，黃色，不難想像其象徵意義會發生何種變化。有哪個軍人會想要一顆「黃心」？

在色彩學中，紫色（purple）和藍紫色（violet）是可以互換的，二者都是用紅色混合藍色而成。不過藍紫色，或俗稱的

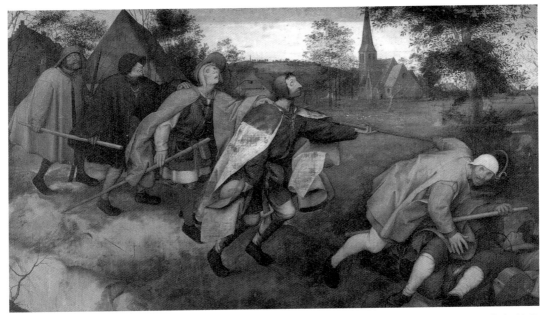

圖 12-24 大布勒哲爾
（Pieter Brueghel the
Elder, 1529-69），〈盲
人寓言〉，1568，畫
布、油彩，78.7×
154.9cm。

「這個悽慘的行列，沒有
影子、彷彿不具實的一
群人，造成一種鬼魅般
不真實的效果。」
——伊登，《色彩藝術》

在這幅畫裡，紫色代表
盲信，藍灰色代表迷信。

「紫羅藍色」，給人的印象是色調比較淡、比較柔和，不像紫色
給人權威和權力的聯想。藍紫色的意涵稍有不同，帶點悲傷、
脆弱、易受傷害的感覺。「畏縮的紫羅蘭」（shrinking violet）
是害羞、孤僻的人，「藍紫時光」（the violet hour）是黃昏薄暮
時刻，亦指休憩和空想。

　　現在看看你畫作中使用紫色的狀況。值得注意的是，有沒
有哪幅畫你同時使用了黃和紫這對補色。還有，在你使用紫色
時，你是否區隔出較深的紫色和較淺藍紫色的不同象徵意義。

圖 12-25 惠斯勒
（James Abbott McNeill
Whistler, 1834-1903），
〈肉體與粉紅之交響
曲：雷蘭夫人畫像〉，
1568，畫布、油彩，
195.9×102.2cm。

# 粉紅

　　粉紅色雖然是由紅色混合白色而成，卻毫無紅色的強烈意涵。粉紅色相當溫和，通常代表比較輕鬆愉快的心情。和粉紅色連在一起的是女娃娃、女性特質，以及棉花糖，不過彩度高的亮粉紅就比較具有侵略性，也比較性感。1950年代時，粉紅是對左傾政治觀點的輕蔑稱呼，政治人物至今仍避免佩帶粉紅色領帶。反諷的是，紅色是共產主義的代表顏色，政客卻經常佩帶紅色領帶。

　　看看你的畫作用了多少粉紅色。它可能出現在任何一幅畫裡，「愛情」當然是最有可能的，「春」、「平靜」、「喜悅」也都有可能，甚至是「憤怒」；粉紅色用在「憤怒」裡可以沖淡紅色的侵略性，呈現出程度比較溫和的憤怒。

# 灰色

　　灰色是陰鬱、沮喪的顏色。由女歌手比莉・哈樂黛（Billy Holiday）灌製的〈肉體與靈魂〉這首歌，當中有段歌詞是：「我的前面是什麼？狂風暴雨的未來，灰色的寒冬。」灰色也代表猶豫不決和不確定，例如「灰色地帶」意指難以採取明確行動的含混狀態。它是灰燼和鉛的顏色，也是日趨衰老的象徵，例如「美國灰色化」意謂美國逐漸邁入高齡化銀髮族社會。灰色還帶有不慍不火、欠缺強烈感情和放棄自我的意味，好萊塢經典電影《穿灰色法蘭絨西裝的人》（譯按：中譯《一襲灰衣萬縷情》）描述的正是美國企業內員工缺乏自主的生涯。然而，灰色是自然界中常見的保護色，例如灰狼、灰鯨、灰象，這或許可以說明色彩模糊的灰色服裝為何在職場上那麼流行。

看看你的畫作用了多少灰色。它出現在「悲傷」和「冬」
之中的機率，遠高於「喜悅」和「春」，但也可能有意外。灰
色可能出現在你的「愛情」之中，代表你猶豫不決，或者出現
在「嫉妒」之中，代表你迴避衝突。

## 實踐色彩的意義

你的畫作和你對自己偏好色彩所做的分析，代表了你學習
色彩基本結構的收穫，以及你對個人色彩語言的了解程度。這

些知識在日常生活中會很有用，因爲我們每個人要不斷面對各種各樣的色彩選擇，不論是衣著、配件、油漆、家具、禮物，或園藝。

在大多數的狀況中，你的目標通常是選出和諧的色彩組合，避免不調和的配色，除非你個人偏好不和諧的色彩（有時也稱爲「衝突色彩」）。其實不和諧的色彩組合也可能十分美麗，例如把高彩度的紫色、紅橙色、黃綠色和藍色配在一起，就極其亮麗懾人。就現代人的品味來說，大家也愈來愈能接受不和諧的配色。不過，大多數人還是不希望我們的大腦天天受到這麼大的「刺激」，我們喜歡自己的生活周遭盡是和諧的色彩。

要解決選擇色彩的問題，你必須了解自己的色彩偏好，以及各種色彩對你的意義，亦即色彩的「主觀意義」。當然，首先你必須具備調和色彩的知識，也就是說，如何滿足我們大腦的需求，把互補色彩配在一起，並且讓原始色彩及其補色的明度和彩度產生各種變化，創造出和諧美麗的色彩組合。

調和色彩的方法其實相當簡單、直接，正如你先前所學到的。先挑出一個你喜歡的（能夠表達出你想要表達的）色彩，從這個色彩著手。第一步是加入和原始色彩完全對等的補色，亦即具有相同明度及彩度的補色。第二步是把這對補色轉化爲和原先相反的明度及彩度。照著這種方法去做，你便能創造出讓大腦和眼睛都非常滿意的和諧色彩組合。

補色配色法只是調和色彩的方法之一。你也可以用類似色（在色環上比鄰的色彩）來配色，類似色之間本就具有和諧的關係，就像單彩（monochromatic）組合是由單一色彩構成，只是明度和彩度有許多變化。你也可以完全不用彩色，運用不同色調的灰、黑、白構築趣味盎然的無彩色（achromatic）組合。然而，我們大多數人喜愛由補色構成的組合，我們的大腦顯然也渴望看到這種組合，尤其是用上述方法配置出來的調和、美麗色彩。

## 運用你的色彩知識

你的色彩知識有很多實際用途，而且用途非止一端。不過，在實用的功能之外，知識本身自有其樂趣。我們周遭都是色彩，對色彩有了更多認識後，你會發現自己隨時隨地——即使是意想不到的地方——都在觀察色彩和思索它們的意義，不論是廣告、節慶裝飾、外國國旗的色彩，或是某人的衣著和汽車、建築物內部和外觀的色彩，或公司的識別色彩。這是很好的練習，活學活用，能讓你的知識不斷成長。此外，許多作家使用色彩象徵來表現人、地、物的性質，了解色彩所代表的意涵，可以豐富你的解讀經驗。

另一個鍛鍊色彩技巧的好方法是，平日多多留意你在日常生活中看到的補色組合。你可能料想不到，如此簡單的練習會帶給你多少收穫。

要練習你的調色技巧，我建議你養成一個好習慣：當你留意一個色彩時（例如風景中的某個色彩），停下來片刻，讓自己真正看清這個色彩，甚至用第十章提到的方法，舉手握拳，透過拳縫的「鏡頭」去看，把它和周圍的色彩區隔開來（路人會訝而問之：你在幹什麼？）。看清楚這個色彩後，辨識它的三個屬性，想一想怎麼調出它來。要從調色盤上十二個基本色彩的哪一個著手？要摻入什麼來調整它的明度和彩度？例如，你看到一株淡黃綠色的蕨類，背後襯著顏色較深、鋸短了的柏樹樹籬，你可以在心裡練習一遍，揣摩調出這些色彩的方法，先是樹蕨較淺的顏色，然後是樹籬較深的顏色。你會發現，當你實際去作畫時，這些練習的成果自然發酵，讓你運用色彩更加得心應手。

歸根結柢，訓練自己如何觀察色彩的終極目標是：反覆溫習你對色彩的美感反應，發掘你表現這種美的獨特方式。誠如藝術家兼教師亨利所言：「在生命中的某些時刻，在一天中的某些時刻，我們的目光似乎穿越了日常事物——我們成為天眼

通。我們觸及了真實。這一刻帶給我們無比的快樂，這一刻帶給我們無比的智慧。」

我的期望是，在你完成這個階段的學習之後，你會用嶄新的、完全不同於以往的眼光去看色彩，同時，我期望你會持續發掘屬於你自己的色彩詞彙之意義。我希望，當你看到一個人、一朵花、一處風景、一幅畫，甚至是放在深色木桌上的一盤綠蘋果這般平凡不過的東西，每一次、每一回，你都會重新感受到那鼓舞心靈的美之悸動。

當然，磨練色彩技巧的最佳方式仍然是：畫更多的畫，不斷畫下去。我不知道有什麼方法比這更好，能夠訓練你放慢你的感官，看清每一個色彩，以及色彩之間的複雜關係。色彩的學習之旅無止無盡。因為，就像所有其他的畫家，雖然上一件作品未盡完善，你永遠覺得，下一次你嘗試繪出色彩之美的時候，大自然可能會向你揭露她的一些秘密。

「審美感代表了一種最高的心智成就。正是這種美感鼓舞了我們的心靈，提供必需的能量，使我們願意再三反覆從事同一項活動。」
—— 艾思內（Elliot Eisner），〈我們需要哪種學校〉，刊於 2002 年 4 月 *Phi Delta Kappan*

圖 12-12 法柏，〈眼睛的故事〉，1985

# 致謝

我要感謝：

奈德勒（Mary Nadler）的銳眼，以及她在本書初稿編輯上的睿智建議。

修伯特（Wendy Hubbert）的編輯技巧，尤其是本書的組織架構。

戴維斯（Tony Davis）傑出的編排。

戴姆（Don Dame）對色彩學的淵博知識，以及我在加州州立大學長灘分校教授色彩學期間，他對我的鼓勵。

所有曾參加我五天色彩講習會的學生，感謝他們的貢獻和寶貴的意見。

我的家人，安（Anne）和約翰（John）、羅雅（Roya）和布萊恩（Brian），感謝他們的耐心和堅定支持。

撰寫本書時我曾參考過的色彩學書籍作者，尤其是孟塞爾（Albert Munsell）、伊登（Johannes Itten）、維瑞蒂（Enid Verity）、羅索蒂（Hazel Rossotti），以及史特恩（Arthur Stern）在《如何觀察和畫出色彩》（*How to See Color and Paint It*）一書中對郝桑（Charles Hawthorne）的教導所做的闡釋，可惜史特恩這本書現已絕版。

# 書目

（按作者姓氏筆畫排列）

● 牛頓（Isaac Newton），《光學》（*Opticks*）

● 卡米安（E. A. Carmean），《蒙德里安：鑽石構圖》（*Mondrian: The Diamond Compositions*）

● 史密思（Peter Smith），《建築的色彩》（*Color for Architecture*）

● 布魯莫（Carolyn M. Bloomer），《視覺認知原理》（*Principles of Visual Perception*）

● 布魯薩汀（Manlio Brusatin），《色彩的歷史》（*A History of Colors*）

● 伊登（Johannes Itten），《色彩藝術》（*The Art of Color*）

● 亨利（Robert Henri），《藝術精神》（*The Art Spirit*）

● 克理蘭（T. M. Cleland），《孟塞爾：色彩的文法》（*Munsell: A Grammar of Color*）

● 孟塞爾（Albert Munsell），《色彩的文法》（*A Grammar of Color*）

● 阿伯斯（Josef Albers），《色彩的相互作用》（*The Interaction of Color*）

● 柏林及凱伊（Brent Berlin & Paul Kay），《基本色彩詞彙》（*Basic Color Terms*）

● 索洛（Alexander Theroux），《原色》（*The Primary Colors*）

● 高登及佛吉（R. Gordon & A. Forge），《馬內最後的花朵》（*The Last Flowers of Manet*）

● 康丁斯基（Wassily Kandinsky），《康丁斯基藝術論著全集》

（*Kandinsky, Complete Writings on Art*）

- 康丁斯基（Wassily Kandinsky），《論藝術裡的精神》（*Concerning the Spiritual in Art*）

- 梵谷（Vincent Van Gogh），《梵谷書信全集》（*The Complete Letters of Van Gogh*）

- 梅克蘭伯格（Virginia M. Mecklenburg），《佛羅思特夫婦藏藝錄：1930-1945 美國抽象藝術》（*The Patricia and Philip Frost Collection: American Abstraction, 1930-1945*）

- 萊利（Bridget Riley），〈畫家的色彩〉（"Color for the Painter"），收於 T. Lamb 及 J. Bourriau 所編輯之《色彩：藝術與科學》（*Color: Art and Science*）一書

- 達文西（Leonardo da Vinci），《色彩論》（*A Treatise on Painting*〔*Trattato della pittura*〕）

- 歌德（Johann Wolfgang von Goethe），《色彩論》（*Farbenlehre*）

- 漢姆侯茲（Hermann Helmholtz），《人類視覺》（*Human Vision*）

- 維瑞蒂（Enid Verity），《色彩觀》（*Color Observed*）

- 蓋吉（John Gage），《色彩與文化》（*Color and Culture*）

- 豪斯頗斯（J. Hospers），《藝術的意義與真理》（*Meaning and Truth in the Arts*）

- 魯德（Ogden Rood），《現代色彩學》（*Modern Chromatics*）

- 謝弗勒（Michel-Eugène Chevreul），《色彩同時對比法則》（*The Law of Simultaneous Contrast of Colours*）

- 薩克斯特（Celia Thaxter），《島嶼花園》（*An Island Garden*）

- 羅索蒂（Hazel Rossotti），《色彩：這個世界為什麼不是灰色的？》（*Colour: Why the World Isn't Grey*）

# 畫家及畫作中英名稱對照

## 第一章

- 雷頓〈金髮少女〉Frederick Leighton, *The Maid with the Golden Hair*
- 吉爾瑞爾茲〈藝術寓言〉Martin Josef Geeraerts, *Allegory of the Arts*
- 莫內〈夏里的麥草堆〉Claude Monet, *Haystacks at Chailly*

## 第二章

- 秀拉〈大傑特島的星期日，1884〉Georges Seurat, *A Sunday on La Grande Jatte-1884*

## 第六章

- 奧德利〈白鴨〉Jean-Baptiste Oudry, *The White Duck*

## 第八章

- 凱利〈紅藍綠，1963〉Ellsworth Kelly, *Red Blue Green, 1963*

## 第十章

- 波薩斯特〈海灘即景〉Edward Potthast, *Beach Scene*

## 第十一章

- 夏丹〈瓶花〉Jean-Siméon Chardin, *A Vase of Flowers*
- 梵谷〈花瓶裡的向日葵〉Vincent van Gogh, *Vase with Sunflowers*

- 馬內〈水晶瓶裡的康乃馨和鐵線蓮〉Édouard Manet, *Carnations and Clematis in a Crystal Vase*
- 馬內〈水晶瓶裡的花〉Édouard Manet, *Flowers in a Crystal Vase*
- 馬內〈花束〉Édouard Manet, *Bouquet of Flowers*
- 蒙德里安〈菊花〉（木炭畫及膠彩畫）Piet Mondrian, *Chrysanthemum*

# 第十二章

- 維梅爾〈紅帽女郎〉Jan Vermeer, *Girl with the Red Hat*
- 沙金特〈噴泉，義大利法斯卡提區陶隆尼亞村〉John Singer Sargent, *The Fountain, Villa Torlonia, Frascati, Italy*
- 萊因哈德〈繪畫〉Ad Reinhardt, *Painting*
- 高更〈綠色基督（布雷頓騎士團）〉Paul Gauguin, *Green Christ (The Breton Calvary)*
- 伯美斯樂〈黃色十字架〉Brian Bomeisler, *Yellow Cross*
- 畢卡索〈老吉他手〉Pablo Picasso, *The Old Guitarist*
- 羅斯柯〈橙與黃〉Mark Rothko, *Orange and Yellow*
- 梵谷〈吃馬鈴薯的人〉Vincent van Gogh, *The Potato Eaters*
- 大布勒哲爾〈盲人寓言〉Pieter Brueghel the Elder, *Parable of the Blind Men*
- 惠斯勒〈肉體與粉紅之交響曲：雷蘭夫人畫像〉James Abbott McNeill Whistler, *Symphony in Flesh and Pink: Portrait of Mrs. Frances Leyland*
- 蒙德里安〈構成：有灰色框線的淺色平面〉Piet Mondrian, *Composition: Light Colour Planes with Grey Contours*
- 法柏〈眼睛的故事〉Manny Farber, *Story of the Eye*

UP叢書 ⑬

# 像藝術家一樣彩色思考

作　　　者——貝蒂‧愛德華

譯　　　者——朱　民

主　　　編——陳旭華

編　　　輯——苗之珊

封面設計——優秀視覺設計

活動企畫——邱詩紜

董　事　長<br>發　行　人——孫思照

總　經　理——莫昭平

總　編　輯——林馨琴

出　版　者——時報文化出版企業股份有限公司

　　　　　　台北市10803和平西路三段二四○號三樓

　　　　　　發行專線：（○二）二三○六—六八四二

　　　　　　讀者服務專線：○八○○—二三一—七○五

　　　　　　　　　　　　（○二）二三○四—七一○三

　　　　　　讀者服務傳真：（○二）二三○四—六八五八

　　　　　　郵撥：一九三四四七二四　時報文化出版公司

　　　　　　信箱：台北郵政七九～九九信箱

　　　　　　時報悅讀網：http://www.readingtimes.com.tw

法律顧問——理律法律事務所　陳長文、李念祖律師

印　　　刷——詠豐印刷有限公司

初版一刷——二○○六年十一月二十日

定　　　價—新台幣二六○元

國家圖書館出版品預行編目資料

像藝術家一樣彩色思考／貝蒂‧愛德華著
（Betty Edwards）作；朱民譯.--初版.--臺北
市：時報文化，2006〔民95〕
　　　　面；　公分. --（UP叢書；133）
　　　譯自：Color: a course in mastering the art of
　　　　　　mixing colors
　　　ISBN 978-957-13-4572-7（平裝）

1. 色彩（藝術）
963　　　　　　　　　　　　　　95021720

**ISBN-13 978-957-13-4572-7**

**ISBN-10 957-13-4572-5**

**Printed in Taiwan**

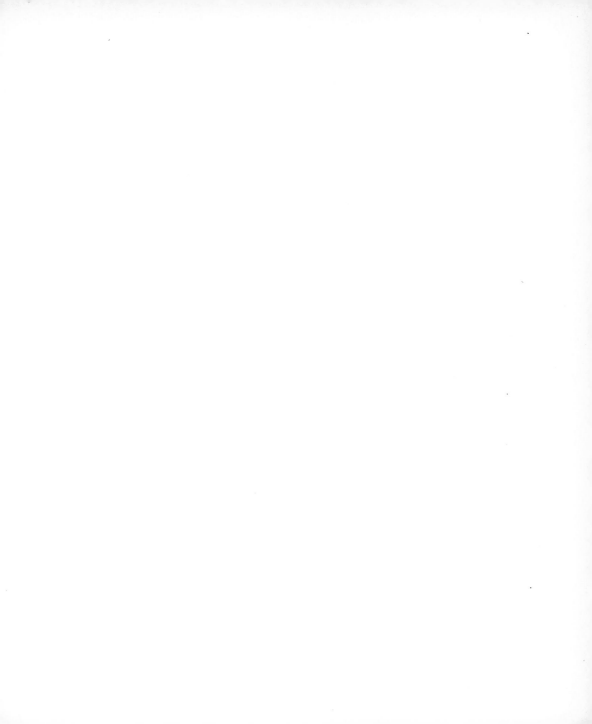